THE
Archive Photographs
SERIES

YNYS MÔN
ISLE OF ANGLESEY

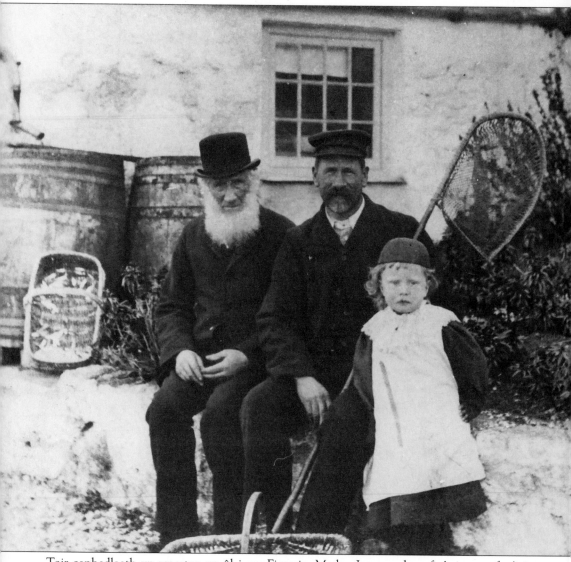

Tair cenhedlaeth yn ymestyn yn ôl i oes Fictoria: Madog Jones yr hynaf a'r ieuengaf, a'i ŵyr Madog Willie Jones. Tynnwyd y llun ar Ynys Gorad Goch, yr ynys ynghanol Afon Menai lle'r arferid dal a sychu pysgod trwy fwg.

Three generations stretching back into the Victorian period: Madog Jones senior and junior, and grandson Madog Willie Jones. They are photographed on Ynys Gorad Goch, the island in the middle of the Menai Strait where fish was formerly trapped and smoked.

THE
Archive Photographs
SERIES

YNYS MÔN
ISLE OF ANGLESEY

Detholwyd gan
Compiled by
Philip Steele

CHALFORD

Argraffiad cyntaf / *First published* 1996
Hawlfraint/*Copyright* © Philip Steele, 1996

The Chalford Publishing Company
St Mary's Mill, Chalford,
Stroud, Gloucestershire, GL6 8NX

ISBN 0 7524 0310 9

Cysodwyd a chyfansoddwyd gan / *Typesetting and origination by*
The Chalford Publishing Company
Argraffwyd yn Ynys Prydain gan / *Printed in Great Britain by*
Redwood Books, Trowbridge

Also published in the *Archive Photographs* series:
Sir y Ddinbych/Denbighshire (Denbighshire Record Office, 1996)
Sir y Fflint/Flintshire (Flintshire Record Office, 1996)
Aberystwyth (Aberystwyth Postcard Club, 1996)

Front cover illustration:
Cestyll tywod yn cael eu codi ar draeth Benllech, tua 1911.
Building sandcastles on Benllech beach, c. 1911.

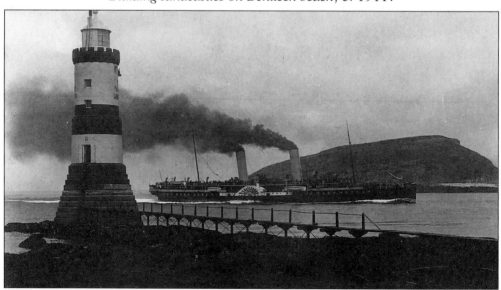

Stemar yn gwneud ei ffordd trwy'r swnt ger Trwyn Du, gydag Ynys Seiriol yn y cefndir. Gwelodd y blynyddoedd cyn y Rhyfel Byd Cyntaf benllanw oes y cychod pleser, a ddechreuodd ym 1822 gyda gwasanaeth o Lerpwl i Fiwmares.
A paddle-steamer beats its way through the sound at Trwyn Du, with Puffin Island in the background. The years before the First World War saw the culmination of the pleasure-boat era, which had begun in 1822 with a service from Liverpool to Beaumaris.

Cynnwys
Contents

Cydnabyddiaeth/Acknowledgements 6
Rhagair/Foreword 7
Cyflwyniad/Introduction 8

1. Halen yn y gwaed/Salt in the blood 11
2. Bywyd ar y tir/Farming life 29
3. Pobl wrth eu gwaith/People at work 41
4. O fan i fan/Round and about 55
5. Ysgol, capel, eglwys/Desk and pew 73
6. Hamdden a diwylliant/Leisure and arts 87
7. A oes heddwch?/Is there peace? 105
8. Cestyll tywod/Castles in the sand 115

Cydnabyddiaeth am y lluniau/Photographic credits 128

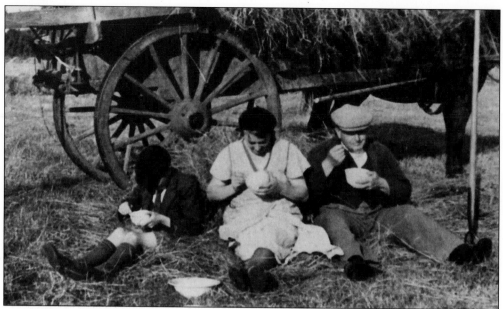

Cymryd hoe yn ystod cynaeafu, 'cnwswd' yn nhafodiaith Môn. Y flwyddyn yw 1930 a'r lleoliad yw Gelliniog Bach, Dwyran.

Taking a snack during harvesting, 'cnwswd' in Anglesey dialect. The year is 1930 and the location is Gelliniog Bach, Dwyran.

Cydnabyddiaeth
Acknowledgements

Mae'r ffotograffau yn y llyfr hwn wedi eu dethol o Archifdy Ynys Môn yn Llangefni, Casgliad Astudiaethau Lleol Llyfrgell Llangefni a chasgliad cardiau post Peter Woolley. Cyfieithwyd i'r Gymraeg gan Arwel Vittle.

Dymuna'r golygydd, Philip Steele, a'r cyhoeddwyr, Chalford Press, ddiolch i'r canlynol am eu cymorth wrth baratoi'r llyfr hwn:

John Rees Thomas, Adran Hamdden a Threftadaeth, Cyngor Sir Ynys Môn; Anne Venables a staff Archifdy Ynys Môn, Llangefni; Handel Evans a staff Llyfrgell Llangefni; Peter Woolley; John Hughes; E Norman Kneale; Arwel Vittle.

The photographs in this book have been selected from the archives of the Anglesey County Record Office in Llangefni, the Local Studies Collection of Llangefni Library and the Peter Woolley postcard collection. Translation into Welsh is by Arwel Vittle.

The compiler, Philip Steele, and the Chalford Publishing Company, would like to thank the following people for their help in the preparation of this book:

John Rees Thomas, Department of Leisure and Heritage, Isle of Anglesey County Council; Anne Venables and the staff of the Anglesey County Record Office, Llangefni; Handel Evans and the staff of Llangefni library; Peter Woolley; John Hughes; E Norman Kneale; Arwel Vittle.

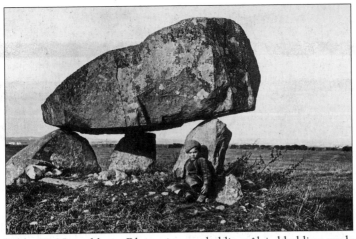

Mae siambr gladdu Tŷ Newydd ger Rhosneigr yn dyddio nôl i ddyddiau cynharaf anheddau dynol ar Ynys Môn, cyn 3500 CC. Mae cerdyn post anfonwyd yn y 1920au yn dangos yr olion mewn cyflwr ychydig yn well na'r hyn a welir heddiw. Fe'i cloddiwyd ym 1935.
The Tŷ Newydd burial chamber near Rhosneigr dates back to the earliest days of Anglesey's settlement, before 3500 BC. A postcard sent in the 1920s shows the remains in rather better condition than today. It was excavated in 1935.

Rhagair / *Foreword*

Pleser pob amser yw cyflwyno rhagair i lyfr sydd yn sicr o gael croeso.

Y mae yna ddiddordeb byw a chynhyddol mewn astudiaethau lleol, diddordeb sydd yn cael eu rannu gan fyfyrwyr a haneswyr ac hefyd gan y bobl leol ac yn wir ymwelwyr hefyd. Mae pob llyfr sydd yn cyfrannu at ein gwerthfawrogiad o'n hanes a'n treftadaeth yn werthfawr, a gwerth arbennig y llyfr yma wrth gwrs yw y ffotograffau. Ceir yma gasgliad o luniau sydd yn llwyddo i roi blas ar amseroedd ac arferion a fu. Y mae cyfoeth mawr i hanes Ynys Môn – Môn Mam Cymru – yn y llyfr yma cawn gyfle in fwynhau, ac yn wir i ryfeddu at agweddau o'r hanes hwnw.

Mae dyled y Cyngor yn fawr i Mr Philip Steele am ei ymchwil a'i ofal wrth baratoi y llyfr yma. Pleser arbennig wrth gwrs yw cael diolch i'r hanesydd Mr John Rowlands am ei gyfraniad nodedig.

Cynghorydd Gareth Winston Roberts, Cadeirydd Cyngor Sir Ynys Môn

It is always a pleasure to write a foreword for a book that is certain of a welcome.

There is an active and growing interest in local studies, an interest that has a wide following, from students and historians to the local people and indeed the visitors. Every book that makes a contribution to our appreciation of our history and heritage is valuable, and the special value of this book is the use of photographs. This collection of photographs succeeds in offering us a taste of past events and practices. The Isle of Anglesey – Môn Mam Cymru – has a proud and rich history, and this book allows us to enjoy and indeed to marvel at aspects of that history.

The Council is indebted to Mr Philip Steele for his research and care in preparing this book. It is a particular pleasure to thank the historian Mr John Rowlands for his notable contribution.

Councillor Gareth Winston Roberts, Chairman of the Isle of Anglesey County Council

Cyflwyniad

gan John Rowlands OBE, MA, MEd

Yr wyf yn ddiolchgar am y cyfle i ysgrifennu'r cyflwyniad yma i'r cofnod darluniadol ac atyniadol hwn o fywyd cymdeithasol, economaidd a diwylliannol Ynys Môn yn niwedd y bedwaredd ganrif ar bymtheg a'r ugeinfed ganrif. Y llyfr hwn yw'r diweddaraf yng nghyfres *Archive Photographs* y Chalford Press ac mae Gwasanaeth Llyfrgell, Gwybodaeth ac Archifau Cyngor Sir Ynys Môn i'w llongyfarch am gydweithio gyda Philip Steele, y golygydd, i gynhyrchu llyfr sy'n siwr o ennyn diddordeb lleol.

Y mae yno ryw apêl arbennig i hanes lleol ar Ynys Môn ac fe welir hyn yn glir yn y cefnogaeth sylweddol a roddir i holl weithgareddau Cymdeithas Hynafieithwyr a Chlwb Maes Môn, yn ogystal â'r grwpiau hanes lleol mwy diweddar a sefydlwyd yng Nghemaes, Talwrn a rhannau eraill o'r ynys. Ceir cefnogaeth dda hefyd i'r dosbarthiadau addysg oedolion a gynhelir ar hanes lleol ac mae cryn dipyn o alw am lyfrau o ansawdd dda ar y pwnc. Y galw hyn a anogodd Cymdeithas Hynafiaethwyr Môn, gyda chefnogaeth yr hen Gyngor Sir Fôn i gynhyrchu'r gyfres *Studies in Anglesey History* yn y 1960au ac ers hynny llwyddodd y gymdeithas i gyhoeddi amryw o lyfrau awdurdodol ar sawl agwedd o hanes lleol a naturiaethol.

Mae llyfrau hanes darluniadol wedi cynyddu mewn poblogrwydd yn ddiweddar ac maent yn cyfrannu'n sylweddol at ddiddordeb y person lleyg mewn hanes lleol. Gallant hyd yn oed annog y darllenydd i astudio hanes ein hynys ymhellach ac mae *Anglesey – a Bibliography* gan Dewi O Jones (1979) yn nodi'r swm sylweddol o ddeunydd sydd ar gael i'r ymchwilydd. Mae llyfr o luniau o'r archifau, fel y llyfr hwn, yn ffordd o amlygu'r gwaith ardderchog a gyflawnir gan Archifdy Ynys Môn, a'r gobaith yw y bydd yn annog darllenwyr i ymweld â'r swyddfa lle cânt brofi gwasanaeth diflino'r staff drostyn nhw eu hunain. Mae maint ac amrywiaeth y wybodaeth yn sylweddol iawn ac mae'r llyfr yn darlunio'r amrywiaeth gyfoethog o ddeunydd darluniadol sydd ar gael.

Mae Philip Steele wedi gwneud defnydd da o'r deunydd yma er mwyn darlunio sawl agwedd o fywyd Ynys Môn yn ystod y can mlynedd diwethaf. Ceir cofnod da o hanes llongau, morwyr, llongddrylliadau a badau achub ym Môn ac fe roddir lle teilwng i bobl wrth eu gwaith gan gynnwys ffermio, gweithio mewn chwarel a meysydd gwaith eraill. Yr oedd rhan gynharaf y cyfnod a ddarlunnir yn y llyfr hwn yn un lle chwaraeodd y capeli a'r eglwysi ran hynod o bwysig ym mywyd y bobl, ac, ynghyd ag addysg, ymdrinnir â'r materion hyn yn drylwyr. Nid oedd bywyd yn waith i gyd serch hynny, ac fe geir rhai lluniau hyfryd o fyd y ffair, carnifal, chwaraeon, corau ac eisteddfodau yn adran y llyfr ar hamdden a diwylliant. Yr oedd y cyfnod yn un lle'r oedd pobl yn dal i greu eu hadloniant eu hunain, er bod dylanwadau eraill eisoes ar droed a fyddai'n newid yr hen ffordd o fyw. Mae'r golygydd yn darlunio rhai o'r newidiadau hyn drwy gynnwys lluniau sy'n gysylltiedig â gwella cyfathrebu a'r diwydiant ymwelwyr a threwir nodyn mwy syber gan yr adran sy'n darlunio effeithiau rhyfel a gwleidyddiaeth ar yr ynys.

Er y bydd y lluniau yn siwr o ddod ag atgofion yn ôl i lawer sy'n gallu dwyn blynyddoedd cynnar y ganrif i gof, mae'r llyfr yn llawer mwy na chasgliad o ddelweddau hiraethus am y gorffennol. Bydd yn sicr o apelio at bawb sy'n caru Môn ac sydd am wybod mwy am ei phobl a'u gorffennol unigryw.

Introduction

by John Rowlands OBE, MA, MEd

I am grateful for the opportunity to write the introduction to this attractive, pictorial account of social, economic and cultural life in Anglesey during the late nineteenth and twentieth centuries. The book is the latest in The Archive Photographs Series from Chalford Publishing and the Isle of Anglesey County Council's Library, Information and Archive service is to be congratulated on its co-operation with Philip Steele, the compiler, in producing a book which is certain to stimulate local interest.

There is in Anglesey a tremendous appeal in local history and this is clearly shown by the very considerable support for all the activities of the Anglesey Antiquarian Society and Field Club, as well as the more recent local history groups developed so successfully at Cemaes, Talwrn and other parts of the island. There is also great support for adult education classes in local history and a demand for well-produced books on the subject. It was this demand which encouraged the Anglesey Antiquarian Society, with the support of the former Anglesey County Council, to produce the Studies in Anglesey History series in the 1960s and since then a number of authoritative books on various aspects of local and natural history have been successfully published by the Society.

Pictorial histories have gained in popularity during recent years and they contribute substantially to the lay person's interest in local history. They may even encourage the reader to further study into the history of our island and Anglesey – a bibliography by Dewi O Jones (1979) indicates the very large volume of material available to the researcher. A book of archive photographs such as this highlights the excellent work of the Anglesey Record Office and hopefully it may enccourage readers to visit the office where they will be offered the generous service of the staff. The extent and variety of information is very substantial and this book illustrates the rich diversity of pictorial material that is available.

Philip Steele has made good use of this material to illustrate many aspects of Anglesey life during the past one hundred years. The story of Anglesey ships, seamen, wrecks and lifesaving is well-recorded and prominence is rightly given to people at work, including farming, quarrying and other employment activities. The early part of the period illustrated in this book was one during which chapels and churches played a very important part in the life of the people and, together with education, these aspects are well-covered. But life was not all work and religious observance and there are some delightful photographs of fairs, carnivals, sport, choirs and eisteddfodau in the Leisure and Arts section of this book. This was a period when people still created their own entertainment, although new influences were already being felt which would change the old way of life. The compiler illustrates some of these changes by including photographs relating to improved communications and the tourist industry and a sombre note is introduced in the section illustrating the effects of war and politics on the island.

Although the photographs will undoubtedly bring back memories to many who can recall the earlier years of the century, the book is far more than an exercise in nostalgia. It will undoubtedly appeal to everyone who loves Anglesey and wishes to know more about its people and their distinctive past.

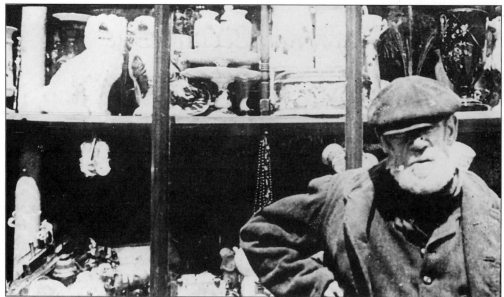

Yr oedd Siôn Gŵydd yn gymeriad adnabyddus yn yr hen Langefni. Yma fe'i gwelir yn gorffwys y tu allan i siop Betsan Rowlands.
Siôn Gŵydd was a well-known character in old Llangefni. He is seen resting outside Betsan Rowlands's shop.

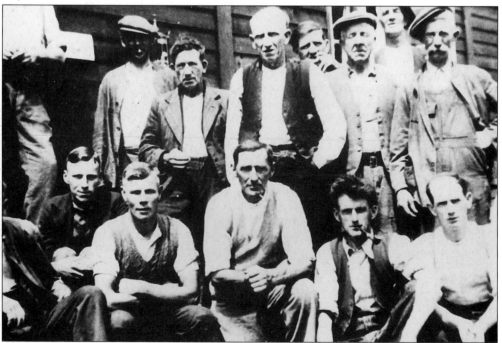

Dynion o ardal Llanddona Ynys Môn yn gweithio yn y chwarel ym Marchwiel ger Wrecsam ym 1940. Gall lluniau o'r archif roi syniad gwerthfawr i ni o dechnoleg ac amodau gwaith yn y gorffennol.
Men from the Llanddona district of Anglesey work the quarry at Marchwiel near Wrexham in 1940. Archive photographs can give us valuable insights into past technology and working conditions.

Y rhan un / Section One
Halen yn y gwaed
Salt in the Blood

Morwyr/*Seafarers* Llongau/*Ships* Porthladdoedd/*Harbours*

Llongddrylliadau a badau achub/*Wrecks and rescues*

Mae gan Ynys Môn arfordir o ryw 200 cilomedr, sy'n cynnwys traethau tywod a chilfachau, aberoedd llydan, clogwyni a riffiau. Am filoedd o flynyddoedd rhywle i weithio yn hytrach na hamddena oedd y môr a glan y môr i bobl Môn – pysgotwyr a'u gwragedd, adeiladwyr cychod a masnachlongwyr. Mae'r ffotograffau cynharaf yn cofnodi diwedd dyddiau'r llongau hwylio, dyfodiad llongau stemar pleser a dewrder criwiau badau achub.

The Isle of Anglesey has a coastline of some 200 kilometres, taking in sandy beaches and coves, broad estuaries, cliffs and reefs. For thousands of years the sea and the shore were places of work rather than leisure for the people of Anglesey – for fishermen and their wives, for shipbuilders and merchant seamen. Early photographs record the end of the days of sail, the arrival of pleasure-steamers and the bravery of early lifeboat crews.

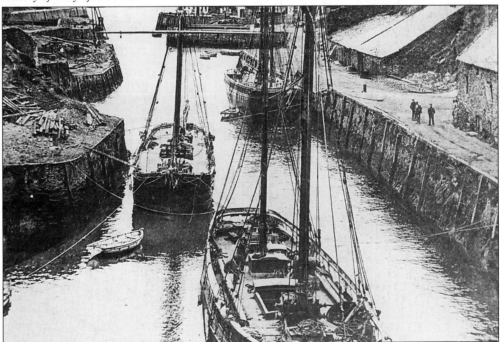

Llongau hwylio ym Mhorth Amlwch, tua 1900.
Sailing vessels lie in Porth Amlwch, c. 1900.

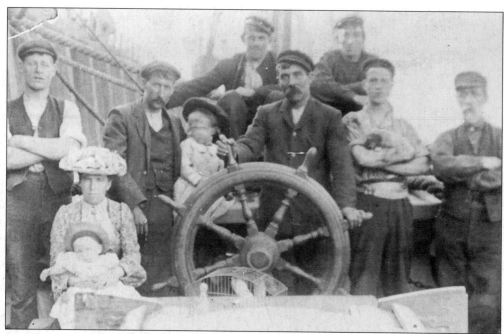

Yn ystod oes aur y llongau hwyliau teithiodd morwyr o Amlwch ar draws y byd o San Ffransisco i Felbourne. Mae'r criw yn y llun yma yn agosach adref na hynny gan eu bod wedi angori yn yr iard William Thomas yn Cumberland. Ar y chwith y mae George R Jones o Amlwch.
During the great days of sail, Amlwch seafarers travelled the world from San Francisco to Melbourne. This crew is nearer home, berthed in the William Thomas yard in Cumberland. On the far left is George R Jones of Amlwch.

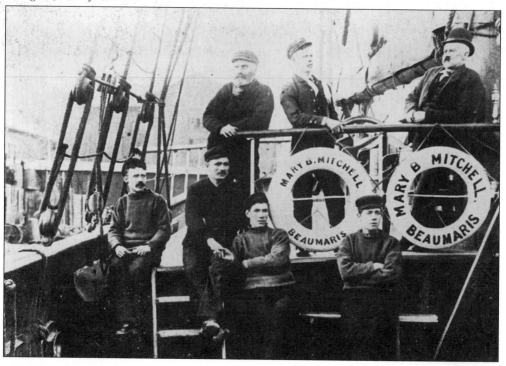

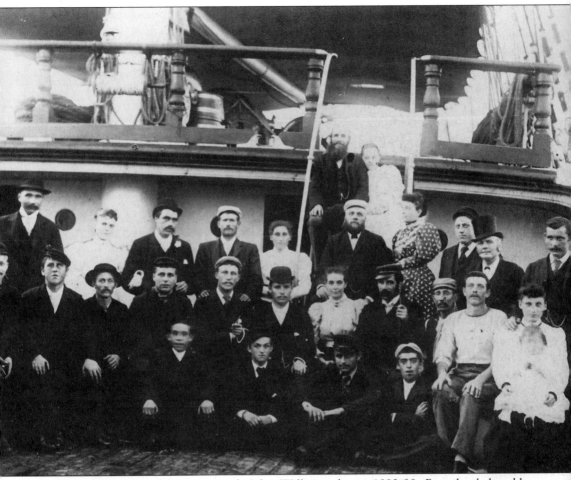

Criw llong y *Meinwen*, dan gapteniaeth John Williams rhwng 1892-99. Bywyd caled oedd bywyd masnachlongwyr oes Fictoria, gyda mordeithiau hir oddi cartref a pheryg mawr o ddamwain neu longddrylliad.

The crew of the Meinwen, a barque commanded by John Williams from 1892 to 1899. The life of merchant seaman in the Victorian period was hard, involving long voyages away from home and a high risk of shipwreck or injury.

Cyferbyn: Yr oedd y *Mary B Mitchell*, a lansiwyd ym 1892 yn sgwner a gofrestrwyd ym Miwmares yn ymwneud â'r fasnach lechi. Fe'i henwyd ar ôl Mary Brasier Mitchell o Aberlleiniog, a gladdwyd ym Mhenmon.

Opposite: The Mary B Mitchell, launched in 1892, was a Beaumaris-registered schooner in the slate trade. It was named after Mary Brasier Mitchell of Aberlleiniog, who is buried at Penmon.

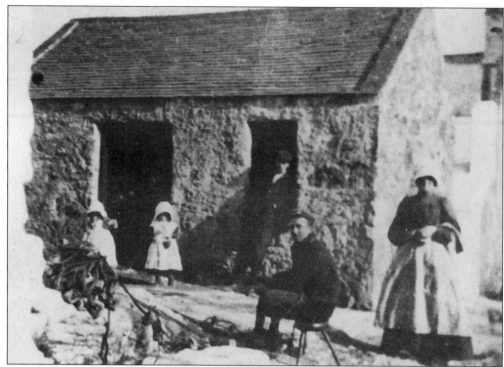

Pysgotwr yn trwsio ei rwydau ym Moelfre, yng nghwmni ei wraig a'i blant. Yr oedd cychod pysgota yn dal i hwylio oddi ar arfordir Môn yn ystod oes Fictoria.
A fisherman mends his nets in Moelfre, watched by his wife and children. Fishing smacks still set sail from all around the Anglesey coast in the Victorian period.

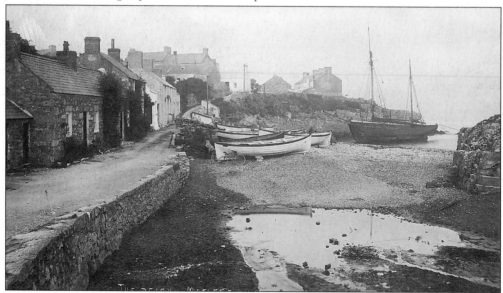

Yr oedd harbwr Moelfre yn rhoi cysgod hanfodol ar ddarn hynod o beryg o arfordir Môn. Mae'r olygfa hon o lan y môr yn ymddangos ar gerdyn post ym 1908.
Moelfre harbour provided vital shelter on a notoriously dangerous stretch of the Anglesey coast. This view of the seashore appears on a postcard of 1908.

14

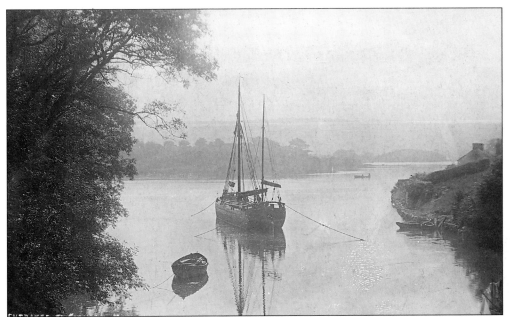

Bore tawel tawchlyd, cyn y Rhyfel Byd Cyntaf ar Afon Menai ger ceg yr afon Cadnant.
A peaceful, misty morning before the First World War, on the Menai Strait at the mouth of the River Cadnant.

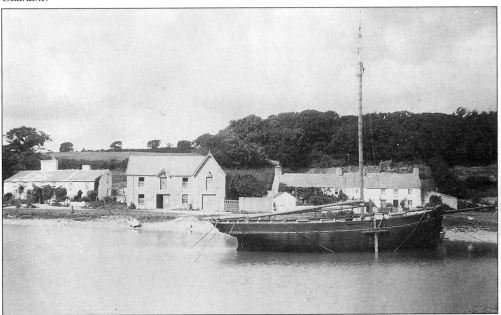

Pan oedd y pentref yn brysur gydag adeiladu cychod a gwaith chwarel, angorwyd llongau gweithio yn hytrach na chychod hwylio pleser yn Nhraeth Coch yn y ganrif ddiwethaf. Anfonwyd yr olygfa cerdyn post yma o Bentraeth ym 1911, pan oedd ymwelwyr yn dechrau treulio eu gwyliau yn yr ardal.
Working vessels rather than yachts were moored at Red Wharf Bay in the last century, when the village was busy with boatbuilding and quarrying. This postcard view was sent from Pentraeth in 1911, when tourists were first beginning to spend their holidays in the area.

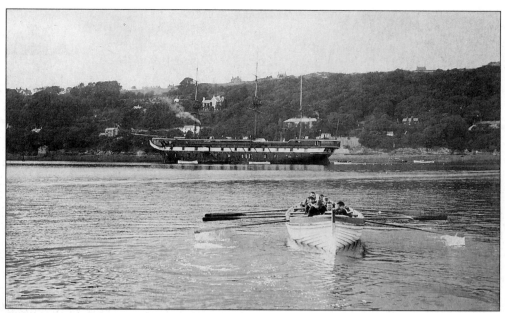

Criw yn eu harddegau yn rhwyfo allan at y *Clio*. Yr oedd yr hen long tri mast yma yn ysgol hyfforddi galed i fechgyn oedd am ymuno â'r llynges fasnachol. Fe'i lansiwyd ym 1858, ac fe'i hangorwyd ar Afon Menai am y tro cyntaf ym 1877, a goroesodd tan 1920 pan gafodd ei chwalu'n derfynol.

A teenage crew rows out to the Clio. This antiquated three-master was a tough training school for boys joining the merchant navy. Launched in 1858, it was first moored in the Menai Strait in 1877, and survived until 1920 when it was finally broken up.

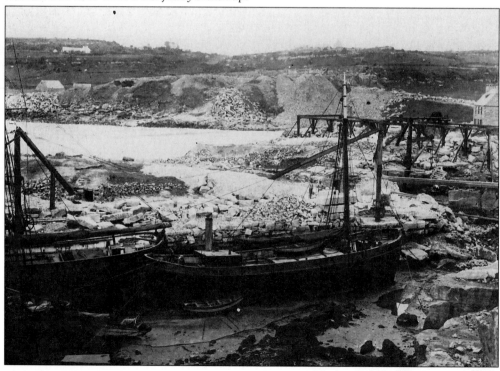

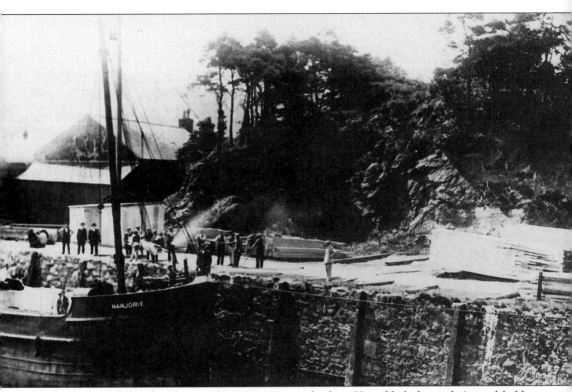

Coed ar y cei ym Mhorthaethwy, gyda'r *Marjorie* yn yr harbwr. Yr oedd cludo coed o'r porthladd yn dyddio nôl i 1828, pan gychwynnwyd busnes llwyddiannus gan Richard Davies o Langefni. *Timber is stacked on the quay at Menai Bridge, the* Marjorie *in the harbour. The shipping of timber from the port dated back to 1828, when a successful business was started by Richard Davies of Llangefni.*

Cyferbyn: Traeth Bychan cyn 1893. Harbwr gweithio prysur arall oedd hwn, yn cludo cerrig a gloddiwyd o'r chwarel leol ar gyfer y diwydiant adeiladu o gwmpas arfordir Môn. *Opposite: Traeth Bychan before 1893. This was another busy working harbour, which shipped locally quarried stone for the building trade around the Anglesey coast.*

Cerdyn post a anfonwyd o Borthaethwy ym 1908 yn dangos y *Prince of Wales*, un o'r genhedlaeth hŷn o longau stemar Fictorianaidd a hwyliai rhwng Lerpwl a Phorthaethwy o'r 1840au ymlaen. Yr oedd ym mherchnogaeth y *City of Dublin Steam Packet Company*.

This postcard sent from Menai Bridge in 1908 shows the Prince of Wales, *one of the older generation of Victorian steamships which sailed between Liverpool and Menai Bridge from the late 1840s. It was owned by the City of Dublin Steam Packet Company.*

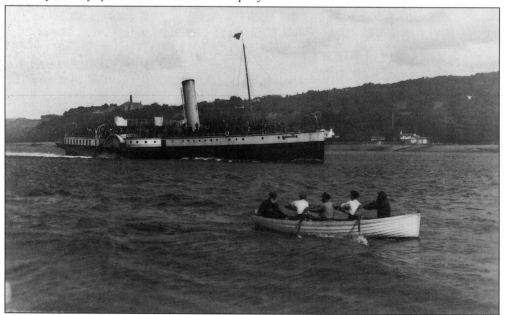

Stemar arall, y *Greyhound*, yn cludo teithwyr diwrnod yn yr oes Edwardaidd i lawr Afon Menai, yn erbyn y gwynt.

Another paddle-steamer, the Greyhound, *carries Edwardian day-trippers down the Menai Strait against a stiff breeze.*

Y *St Tudno* yn cyrraedd Porthaethwy er mwyn angori ger y pier newydd. Agorwyd y pier gan David Lloyd George AS, ym mis Medi 1904. Arferai'r *St Tudno*, a adeiladwyd yng Nglasgow ym 1891, hwylio yn ddyddiol o Lerpwl i Ynys Môn cyn y Rhyfel Byd Cyntaf. Gallai gario 1,061 o deithwyr.

The St Tudno *arrives in Menai Bridge to dock at the newly built pier. The pier was opened by David Lloyd George MP in September 1904. The St Tudno*, built in Glasgow in 1891, sailed daily from Liverpool to Anglesey before the First World War. It could carry 1,061 passengers.

Cychod yn harbwr Caergybi wedi eu haddurno ar gyfer regatta. Gydag adeiladu'r morglawdd mawr rhwng 1845 a 1873 cadarnhawyd Caergybi fel y prif ganolfan morwrol ar gyfer teithio i'r Iwerddon.

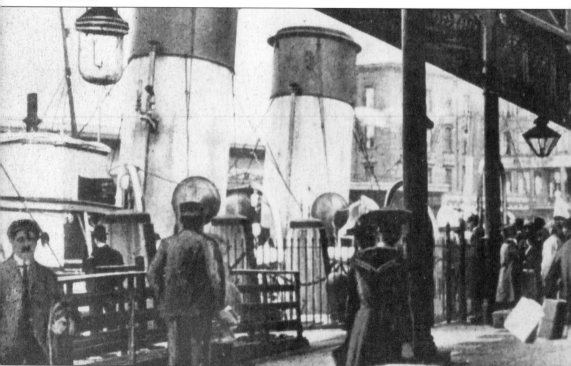

Y flwyddyn yw tua 1900 ac mae teithwyr yn glanio ar ôl croesi o'r Iwerddon i Gaergybi. Mae porthorion yn eu helpu i drosglwyddo i'r trên i Lundain.

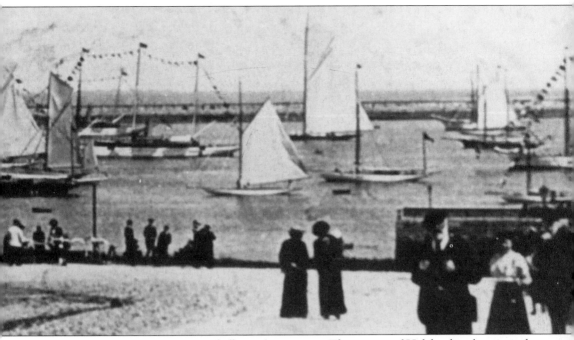

Boats in Holyhead harbour are dressed all over for a regatta. The position of Holyhead as the principal departure point for Ireland was confirmed by the construction of the great breakwater between 1845 and 1873.

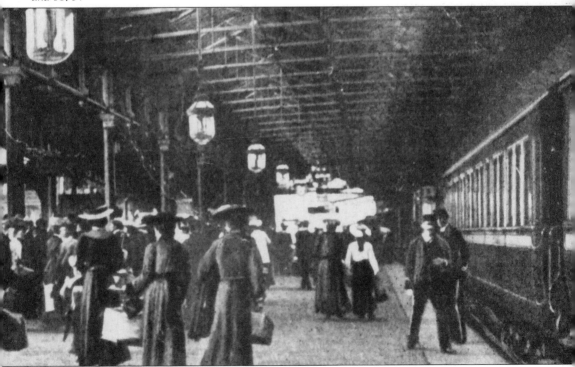

The year is about 1900 and passengers are disembarking from the Irish crossing at Holyhead. Porters help them transfer to the train for London.

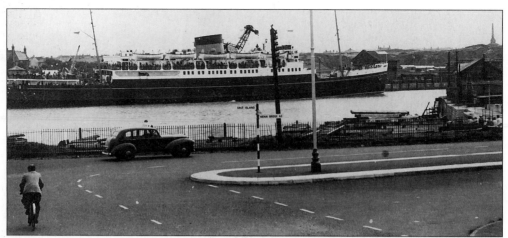

Ar ôl yr Ail Ryfel Byd daeth y daith i'r Iwerddon yn fwy cyfforddus a chyflymach. Yr oedd yr *Hibernia* a ddechreuodd groesi ym 1949, yn gallu cludo 2,000 o deithwyr ac yn teithio ar gyflymder o 21 knot. Yma gwelir y llong wedi ei hangori yng Nghaergybi ar ddiwedd y 1950au.
After the Second World War, the crossing to Ireland became faster and more comfortable. The Hibernia, *which came into service in 1949, carried up to 2,000 passengers and travelled at 21 knots. Here, the ferry is anchored at Holyhead in the late 1950s.*

Y mae llum hwn yn dangos Capten Hughes, y cyntaf i gyrraedd llonddrylliad y *Royal Charter* ym mis Hydrof 1859. Bu farw dros 450 o bobl yn y trychineb hwn a chollwyd fortiwn mewn aur o Awstralia.
This picture shows Captain Hughes, the first to reach the shipwreck of the Royal Charter *near Moelfre in October 1859, Over 450 people died in this tragedy and a fortune in Australian gold was lost.*

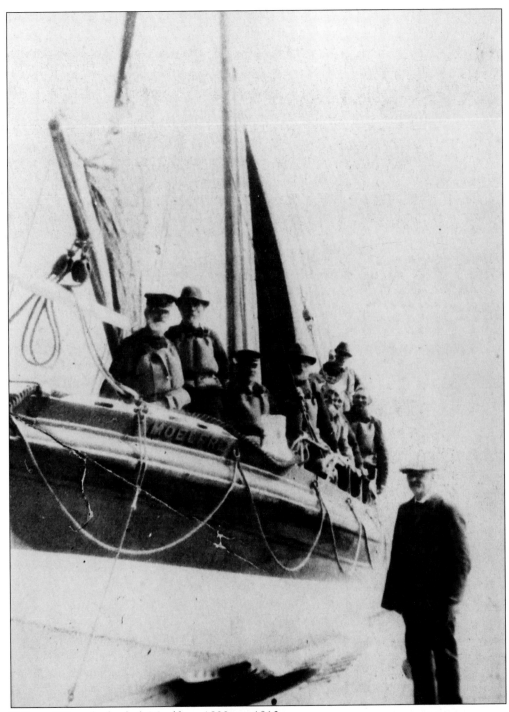

Y *Star of Hope*, bad achub Moelfre o 1892 tan 1910.
The Star of Hope, *Moelfre's lifeboat from 1892 to 1910.*

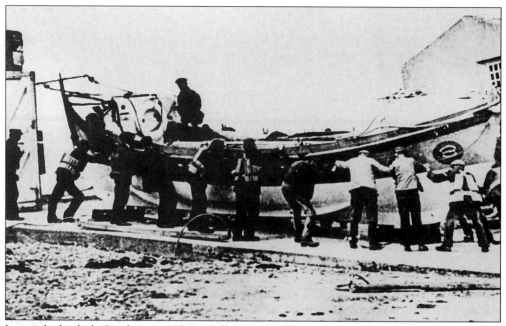

Lansio bad achub Cemlyn, tua 1900. Gellir gweld cofeb i arloeswyr gwasanaeth badau achub Môn, a sefydlwyd ym 1828, yng Nghemlyn heddiw.
The Cemlyn lifeboat is launched, c. 1900. A memorial to the pioneers of Anglesey's first lifeboat service, set up in 1828, may be seen at Cemlyn today

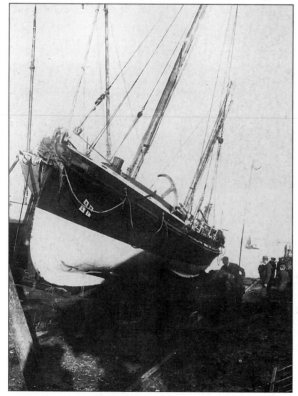

Pobl leol yn archwilio'r difrod i fad achub Moelfre *Charles and Eliza Laura*. Fe'i tyllwyd ar Hydref 28 1927 yn ystod ymgais i achub llongan o'r enw *Excel*. Suddodd y llong, ond achubwyd y criw o dri.
Local people inspect the damage to the Moelfre lifeboat, Charles and Eliza Laura. It was holed on 28 October 1927 during a rescue bid on a ketch called the Excel. The boat sank, but its crew of three were saved.

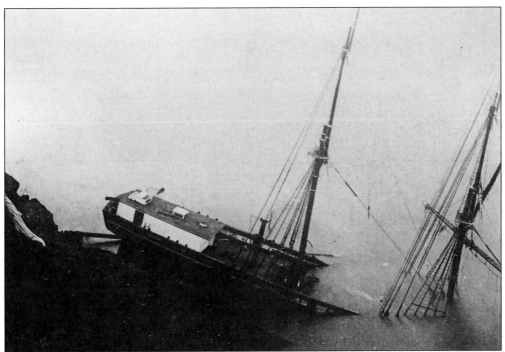

Yr oedd llongddrylliadau yn gyffredin yn oes y llongau hwylio. Aeth y *President Harbitz* ar y creigiau yn Llanlleiana, rhan fwyaf gogleddol Cymru.
Shipwrecks were common in the age of sail. The President Harbitz *ran aground on the rocks at Llanlleiana, the most northerly part of Wales.*

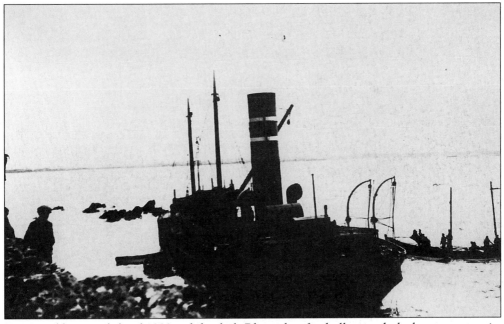

Dyma oedd y tro olaf, sef 1929, i fad achub Rhoscolyn fynd allan i achub rhywun ar y môr. Y llong mewn trybini oedd y *Kirkwynd*.
This was the last rescue by the Rhoscolyn lifeboat, in 1929. The grounded vessel was the Kirkwynd.

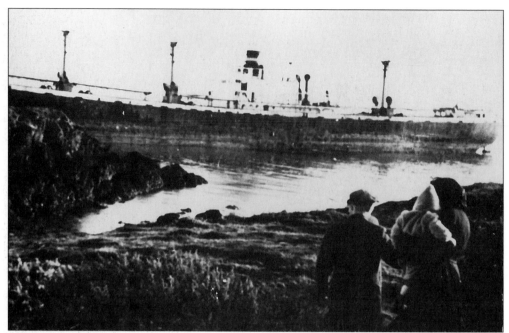

Aeth llong arall yn ysglyfaeth i greigiau Rhoscolyn ym 1955, pan yrrwyd y *Bobara*, llong rhyddhad 10,000 tunnell i'r lan.
The rocks of Rhoscolyn claimed another victim in 1955 when a 10,000-ton liberty ship, the Bobara, *was driven ashore.*

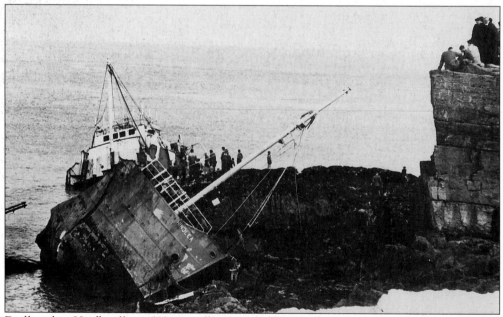

Drylliwyd yr *Hindlea*, llong 500 tunnell o Gaerdydd, mewn môr stormus oddi ar ynys Moelfre ganrif yn union wedi i'r *Royal Charter* suddo. Achubwyd yr wyth aelod o'r criw gan fad achub Moelfre.
The Hindlea *of Cardiff, 500 tons, was wrecked in rough seas off Ynys Moelfre exactly 100 years after the* Royal Charter *went down. Its eight crew members were rescued by the Moelfre lifeboat.*

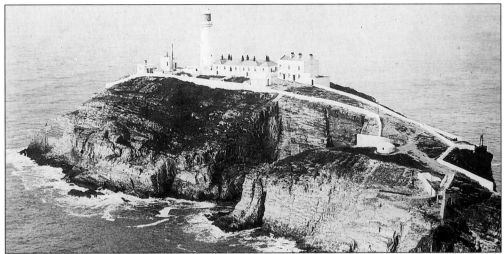

Goleudy Ynys Lawd (1809), tynnwyd y llun ychydig cyn y Rhyfel Byd Cyntaf. Ar y pryd yr oedd ei llusern yn dal i gael ei thanio ag olew.
South Stack lighthouse (1809), photographed just before the First World War. At this time its great lantern was still oil-fired.

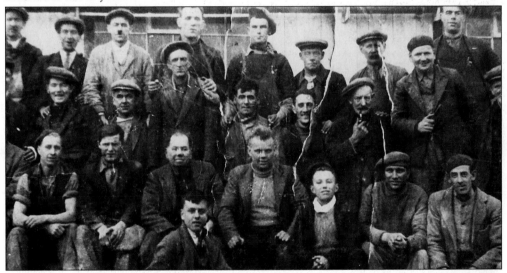

Gweithwyr adeiladu yn cymryd hoe yn Awst 1937 yn ystod gwaith adfer a thrydaneiddio goleudy Ynys Lawd. Yn y rhes gefn: Dafydd Williams, Owen Loyd, Meredith Griffiths, Bob Williams, Maldwyn Roberts, Ted Howard, Robert Owen, George Draper, Wil Owen (Llanfaethlu). Yn y canol: Tommy Owen, Wil Owen (Trearddur), Wil Hughes, Will Griffiths, Johnny Murphy, Charlie Roberts, Bill Sharp, Bill Hodgson. Yn y rhes flaen: Bert Bailey, Tommy Owen, Archie ?, Mr Homer, Bob Cross, Tommy Edwards, Bert Shadelow (Awstralia), Will Parry.
Building workers take a break in August 1937 during the restoration and electrification of South Stack lighthouse. In the back row: Dafydd Williams, Owen Lloyd, Meredith Griffiths, Bob Williams, Maldwyn Roberts, Ted Howard, Robert Owen, George Draper, Wil Owen (Llanfaethlu). In the centre: Tommy Owen, Wil Owen (Trearddur), Will Hughes, Will Griffiths, Johnny Murphy, Charlie Roberts, Bill Sharp, Bill Hodgson. In the front row: Bert Bailey, Tommy Owen, Archie ?, Mr Homer, Bob Cross, Tommy Edwards, Bert Shadelow (Australia), Will Parry.

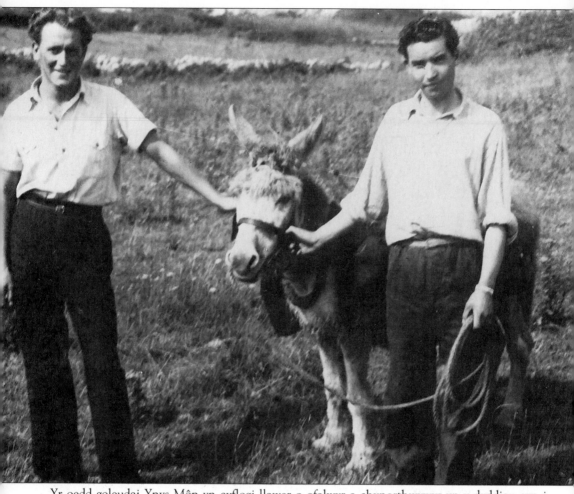

Yr oedd goleudai Ynys Môn yn cyflogi llawer o ofalwyr a chynorthwywyr yn y dyddiau cyn i bethau fynd yn llwyr dan reolaeth peiriannau. Yma ym mis Gorffennaf 1956 gwelir cynorthwywyr ychwanegol Ynys Lawd Derek Lewis a Donald Pallet yn symud ffrwydron o'r ystorfa ym Mhorth y Felin i Ynys Arw. Winnie yw enw'r asyn cynorthwyol, a fu'n gweithio'n galed i Trinity House am ryw 25 mlynedd.

Anglesey's lighthouses employed many keepers and helpers in the days before automation. Here, in July 1956, South Stack supernumerary assistants Derek Lewis and Donald Pallet are moving explosives from the magazine at Porth y Felin to North Stack. Their beast of burden is Winnie the donkey, a Trinity House 'employee' for about 25 years.

Bywyd ar y tir
Farming life

Gwartheg a cheffylau/*Cattle and horses*

Dyddiau marchnad/*Market days*

Y cynhaeaf/*Harvesting* Sioeau/*Shows*

Mae'r dywediad 'Môn Mam Cymru' yn ein hatgoffa fod iseldir ffrwythlon Môn wedi darparu bwyd i dir mawr Cymru am ganrifoedd. Ffermio yw conglfaen economi'r ynys o hyd, er gwaetha'r ffaith fod y diwydiant yn cyflogi llai o bobl nag yn y dyddiau pan oedd injan ddyrnu yn y caeau a phawb yn y pentref yn rhoi help llaw gyda'r cynaeafu.

The motto Môn Mam Cymru ('Anglesey, Mother of Wales') reminds us that for centuries the fertile lowlands of Anglesey provided the mainland of Wales with food. Farming is still the mainstay of the island's economy today, even if it does employ fewer people than in the days when steam-powered threshers stood in the fields and everybody in the village lent a hand with harvest.

Gyrr o wartheg yn croesi glannau tywodlyd yr Afon Ffraw tua 1910.
A herd of cattle crosses the sandbanks of the River Ffraw c. 1910.

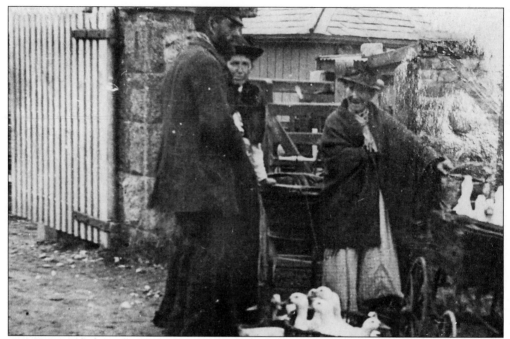

Mae'r hen ddynes yma yn gwerthu ei gwyddau y tu allan i orsaf rheilffordd Llangefni ar ddiwrnod marchnad. Yr oedd gosod ei stondin yma yn golygu ei bod yn osgoi talu'r tâl a godwyd ar y marchnatwyr eraill.

This elderly woman is selling her geese outside Llangefni's railway station, on market day. Setting her pitch here meant she avoided paying the levy charged to market traders.

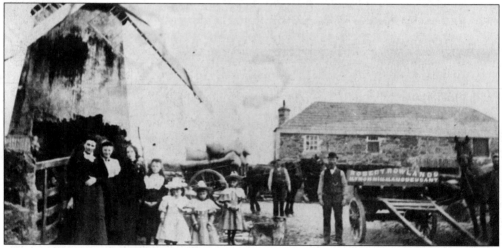

Cymerodd Robert Rowlands, y melinydd, yr awenau ym Melin Llynnon, Llanddeusant ym 1892. Yma fe'i gwelir gyda'i deulu. Difrodwyd y felin (a adeiladwyd ym 1775-76) yn ddrwg gan stormydd ym 1918. Ar un adeg yr oedd Môn ben baladr yn orlawn o felinau gwynt, ond Llynnon yw'r unig un, yn dilyn ei atgyweirio gan y Cyngor Sirol ym 1984, sy'n dal i weithio heddiw.

The miller Robert Rowlands took over Llynnon mill, Llanddeusant, in 1892. He is shown here with his family. The mill (built 1775-76) was badly damaged by storms in 1918. Anglesey was once covered in windmills, but Llynnon is the only one still working today, having been restored by the County Council in 1984.

30

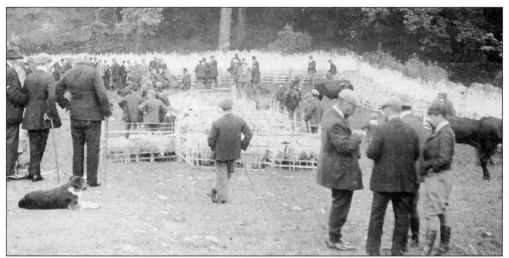

Prynwyr yn archwilio llociau o ddefaid a gwartheg yng nghae gwerthu Porthaethwy. Bellach archfarchnad Pioneer a maes parcio sydd ar y safle yma. Cynhaliwyd ffeiriau ceffylau a gwartheg ym Mhorthaethwy o 1690 ymlaen. Cyn adeiladu Pont Telford yr oedd yn rhaid i dda byw a fwriadwyd ar gyfer y tir mawr nofio ar draws y Fenai.

Buyers inspect pens of sheep and cattle at Menai Bridge's sale field. This was on the site now occupied by the Pioneer supermarket and its car park. Horse and cattle fairs were held in Porthaethwy from the 1690s onwards. Before the building of the suspension bridge, livestock bound for the mainland were forced to swim across the Menai Strait.

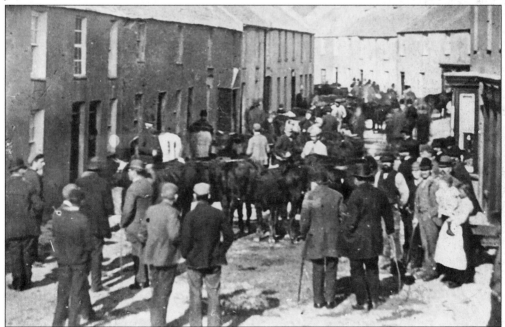

Ffermwyr lleol yn cyfarfod i werthu gwartheg ym Modedern. Cynhaliwyd marchnadoedd a ffeiriau mewn trefi ar hyd a lled yr ynys, nid yn unig i werthu da byw a dofednod, ond hefyd i logi gweision ffermydd.

Local farmers gather to trade cattle at Bodedern. Markets and fairs were held at towns all over the island, not only for the sale of livestock and poultry, but also for the hire of farm-hands.

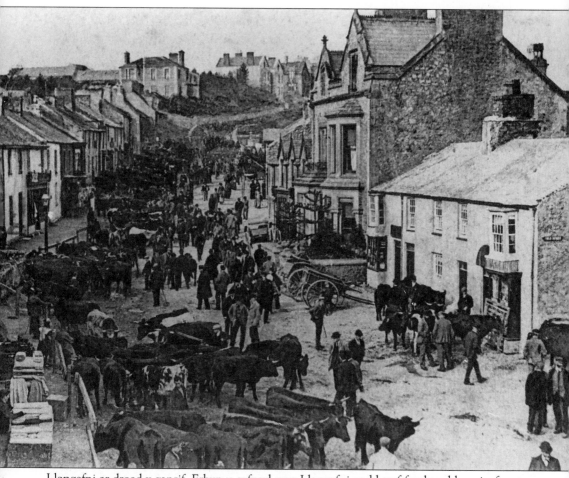

Llangefni ar droad y ganrif. Erbyn y cyfnod yma Llangefni oedd tref farchnad bwysicaf yr ynys. Caiff gwartheg ei gyrru ar hyd y lôn o hyd.

Llangefni at the turn of the century, by then the most important market town on the island. Cattle were still herded in the street.

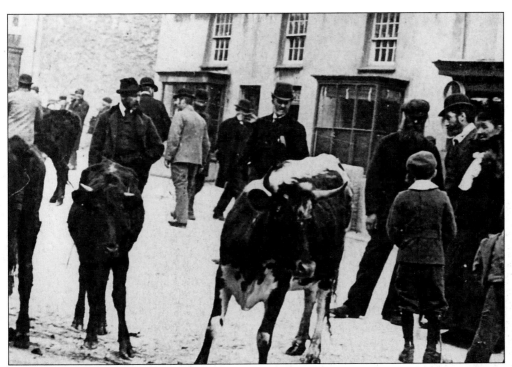

Gwartheg yn brefu a gwthio'i gilydd ar y stryd.
Cattle low and jostle in the street, Llangefni.

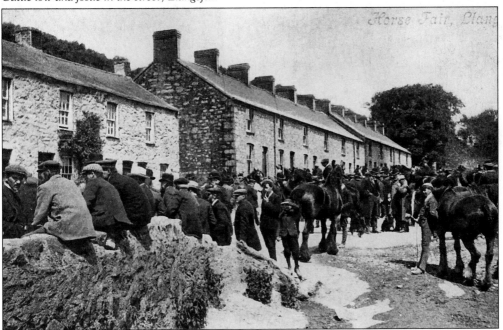

Ceffylau, prisiau a newyddion lleol yw testunau trafod y dydd yn Llangefni, 1906, wrth i ffermwyr a llafurwyr eistedd ar y wal yn gwylio'r prynu a'r gwerthu.
Horses, prices and local news are the talk of the day in Llangefni, 1906, as farmers and labourers sit on the wall and watch the bidding.

33

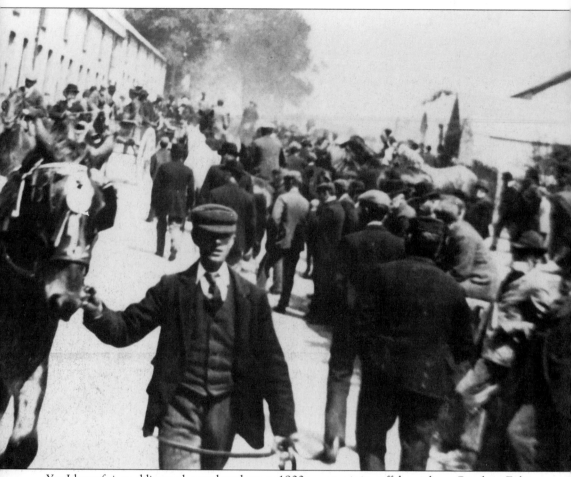

Yn Llangefni ar ddiwrnod marchnad yn y 1900au, arweinir ceffylau i lawr Stryd yr Eglwys gerbron cynulleidfa feirniadol o brynwyr a darpar-brynwyr.
At Llangefni on a market day in the 1900s, horses are led through their paces down Church Street before the critical gaze of the buyers.

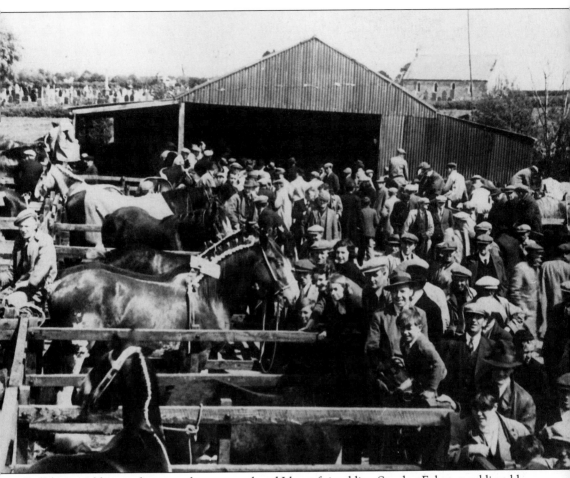

Ceffylau gwedd yn cael eu gwerthu ym marchnad Llangefni, oddi ar Stryd yr Eglwys, ar ddiwedd y 1940au. Y ceffyl yn hytrach na'r tractor oedd prif offeryn tynnu offer amaethyddol yn y caeau o hyd.

Shire-horses on sale at Llangefni market, off Church Street, in the late 1940s. Horses rather than tractors were still the main source of pulling power in the fields.

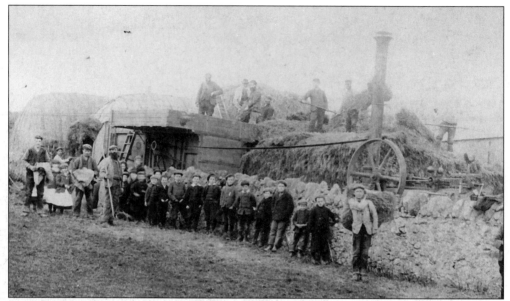

Dyrnu yn Nhyddyn Llywarch, Llanddaniel Fab tua 1900. Yr oedd y cynhaeaf yn adeg i bawb yn y pentref roi help llaw.
Threshing at Tyddyn Llywarch, Llanddaniel Fab around 1900. Harvest was a time for everybody in the village to lend a hand.

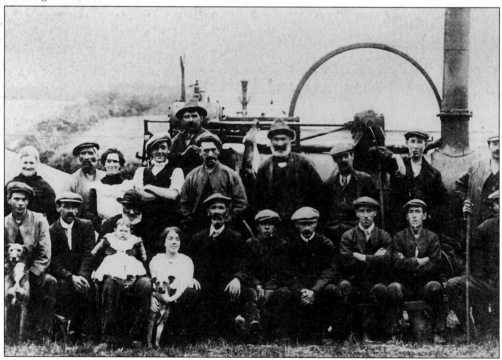

Cŵn a babi yn ymuno â gweithwyr fferm ar gyfer tynnu llun ym Mronddel, Rhoscolyn yn ystod y Rhyfel Byd Cyntaf.
Dogs and baby join the farm-workers for a photograph at Bronddel, Rhoscolyn, during the First World War.

36

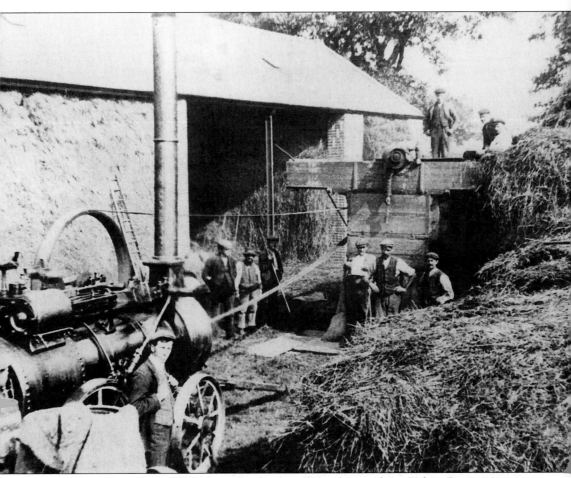

Diwrnod dyrnu, yn y Garnedd Goch yn ôl pob tebyg, llun a dynnwyd gan Robert Davies o'r siop yn Star, a fu farw yn y 1920au. Llusgwyd yr injan stem a'i simdde fawr o'r naill fferm i'r llall gan ceffylau.

Threshing day, probably at Garnedd Goch, a photograph taken by Robert Davies of the stores at Star, who died in the 1920s. The tall-chimneyed steam-engines were hauled by horses from one farm to the next.

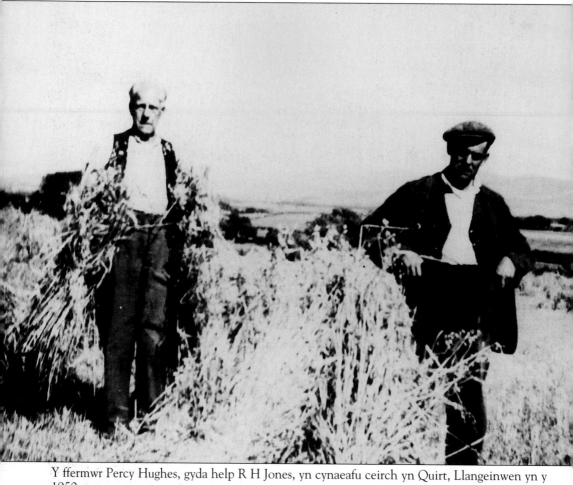

Y ffermwr Percy Hughes, gyda help R H Jones, yn cynaeafu ceirch yn Quirt, Llangeinwen yn y 1950au.

Farmer Percy Hughes, helped by R H Jones, harvests oats at Quirt, Llangeinwen, in the 1950s.

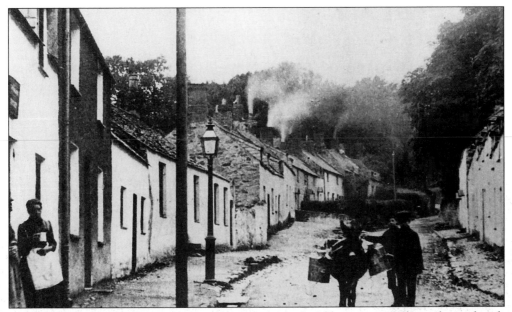

Yn y 1900au gwerthwyd llefrith yn uniongyrchol i'r cyhoedd o ganiau yn hytrach na photeli llaeth. Mae'r bechgyn yma gyda'u hasyn yn gwneud eu rownd yn Stryd Wexham, Biwmares.
In the 1900s, milk was sold directly to the public from churns, not bottles. These boys with their donkey are doing the rounds in Wexham Street, Beaumaris.

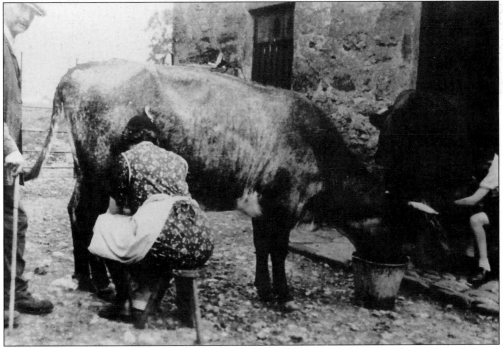

Yn y 1930au a'r 40au yr oedd gwaith merched ar y fferm yn cynnwys godro â llaw, gwneud menyn, bwydo'r ieir, coginio a glanhau.
In the 1930s and '40s, women's work on the farm included milking by hand, making butter, feeding poultry, cooking and cleaning.

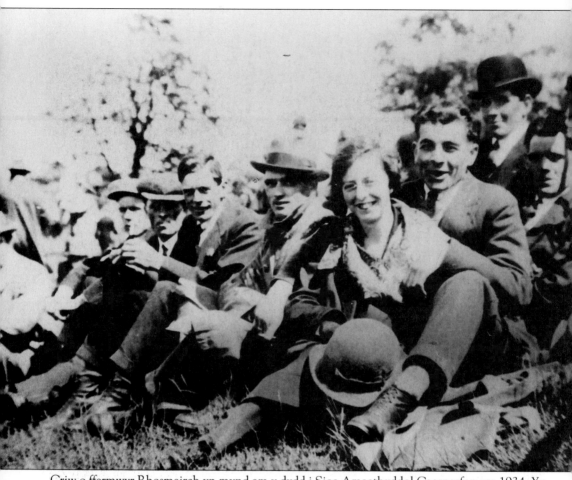

Criw o ffermwyr Rhosmeirch yn mynd am y dydd i Sioe Amaethyddol Caernarfon ym 1934. Yn y grŵp mae Richard Lewis Williams, Tom Jones, Hugh Thomas, William Williams, Gruffydd Richard Williams, Ann Mary Williams, Owen Jones a Richard Jones.

A group of farmers from Rhosmeirch takes a day out for the Caernarfon agricultural show in 1934. The party includes Richard Lewis Williams, Tom Jones, Hugh Thomas, William Williams, Gruffydd Richard Williams, Ann Mary Williams, Owen Jones and Richard Jones.

Pobl wrth eu gwaith
People at work

Mwyngloddio a chwareli/*Mining and quarrying*
Gweithio ar y rheilffyrdd/*Working on the railways*
Crefftau a sgiliau/*Crafts and skills*
Gwasanaeth/*Service* Masnach/*Commerce*

Nid gweithio ar fferm neu fynd i'r môr oedd yr unig yrfa bosib i bobl Môn ganrif yn ôl. Cyflogwyd llawer i weithio mewn gweithfeydd mwyngloddio a chwareli, adeiladu a chynnal a chadw rheilffyrdd, gwasanaethu ar yr ystadau mawr, ac ym meysydd crefftwaith a masnach.

Farming or seafaring were not the only careers open to Anglesey people a hundred years ago. Large numbers were employed in mining and quarrying, railway building and maintenance, service on the large estates, craft work and trade.

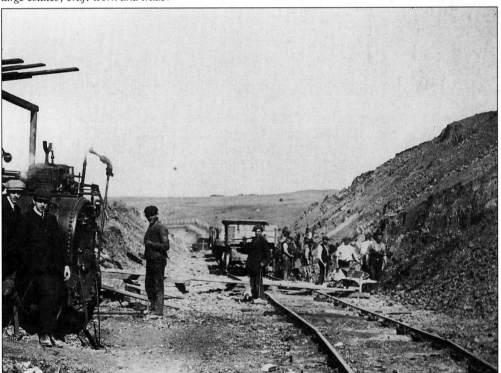

Adeiladu rheilffordd: gweithio ar reilffordd Pentre Berw i Fenllech, Ebrill 17, 1908.
Building a railway: work on the Holland Arms to Benllech line, 17 April 1908.

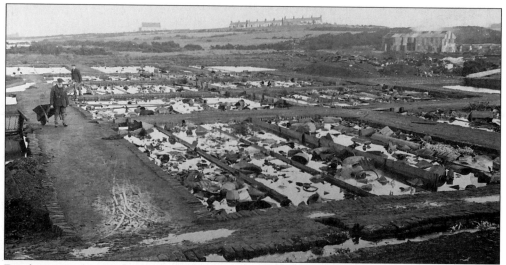

Daeth mwynglawdd copr Mynydd Parys â'r Chwyldro Diwydiannol i Fôn, a ffyniant economaidd sylweddol rhwng 1768 a 1815 yn ei sgîl. Yn y dyddiau cynnar cyflogwyd llawer o ferched ('y copar ladis') yn ogystal â dynion. Tynnwyd y llun hwn o'r pyllau gwaddodion rhwng 1905 a 1910, pan ddaeth y gwaith i ben yn derfynol.

Parys Mountain's copper mine brought Anglesey into the industrial revolution with a massive boom between the years 1768 and 1815. In the early days, it employed many women ('copar ladis') as well as men. This view of the precipitation pits was probably taken between 1905 and 1910, when working finally came to an end.

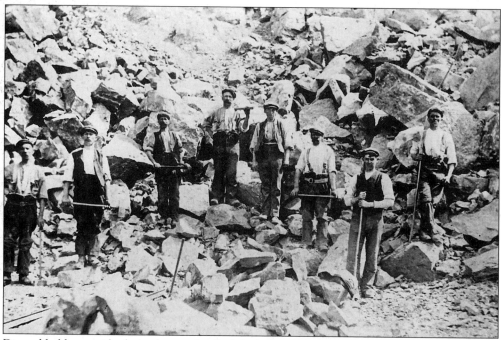

Digwyddodd y gwaith chwarel ar sawl safle. Mae'r llun hwn yn cofnodi chwarelwyr Llanddona yn gweithio yng Ngharreg Onnen o gwmpas 1908.

Quarrying took place at many sites. This photograph records Llanddona quarrymen working at Carreg Onnen around 1908.

42

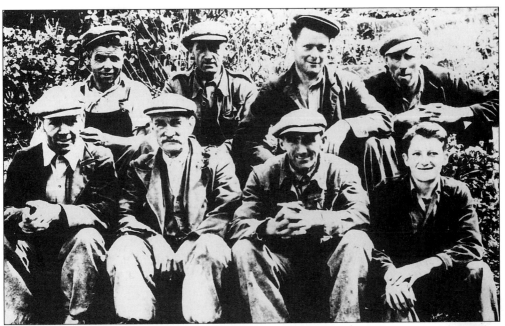

Bu Llanddona yn ganolfan chwarelyddol am lawer o flynyddoedd.
Llanddona remained a centre of quarrying for many years.

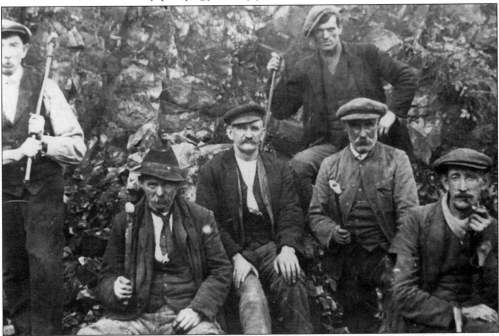

Cloddiwyd cerrig o chwareli niferus ardal Penmon ers y canol oesoedd, a'r tro mwyaf diweddar oedd yn ystod adeiladu lôn yr A55 yn y 1980au. Mae'r dynion hyn yn gweithio yn chwarel Becyn o gwmpas 1920.
Stone has been removed from the various quarries around Penmon since the Middle Ages and was last extracted during the construction of the A55 expressway in the 1980s. These men are working Chwarel Becyn around 1920.

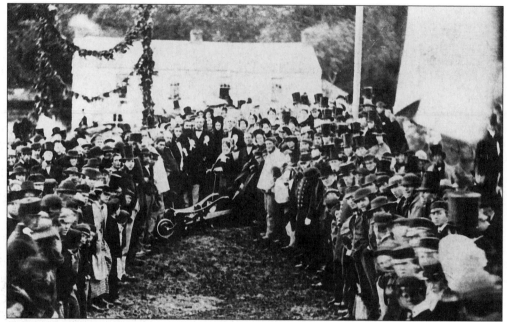

Daeth y twf yn rhwydwaith rheilffyrdd Môn a gwaith i lafurwyr, peirianwyr, gyrwyr trenau a staff y gorsafoedd. Yma gwelir y dywarchen gyntaf yn cael ei thorri ar gyfer adeiladu Rheilffordd Canol Môn ar 11 Medi, 1863.

Anglesey's growing rail network provided work for labourers, engineers, train-drivers and station staff. Here the first sod is being cut for the building of the Anglesey Central Railway on 11 September 1863.

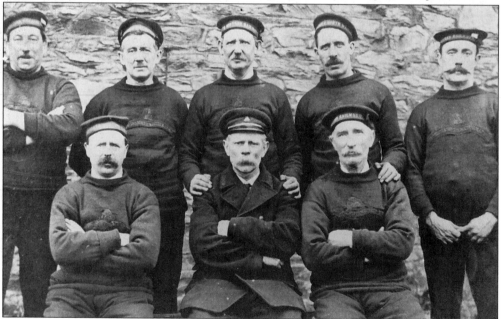

Yr oedd y prif reilffordd a'r gwasanaeth fferi o Gaergybi i Iwerddon yn gyflogwyr pwysig. Tynnwyd llun y staff yma yng ngorsaf Caergybi ar Hydref 18, 1922.

The mainline railway and the ferry service from Holyhead to Ireland were major employers. These staff were photographed at Holyhead station on 18 October 1922.

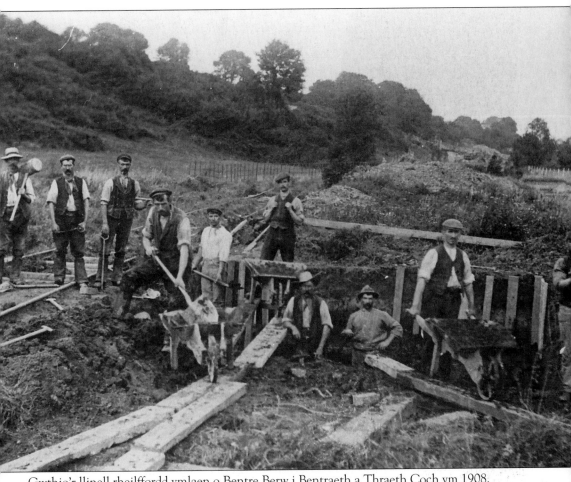

Gwthio'r llinell rheilffordd ymlaen o Bentre Berw i Bentraeth a Thraeth Coch ym 1908.
Pushing the railway line forward from Holland Arms to Pentraeth and Red Wharf Bay in 1908.

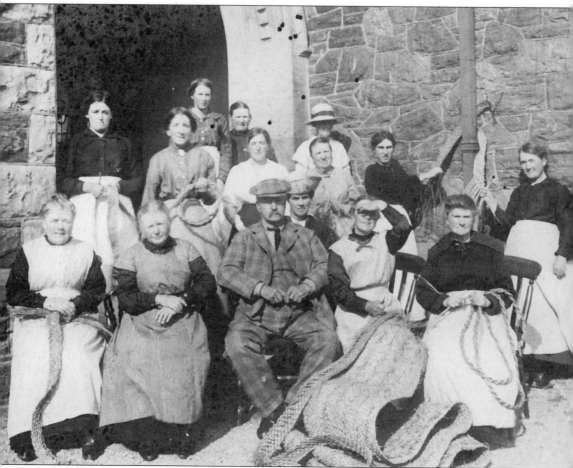

Plethu moresg, neu laswellt y tywod, gan ferched ardal Niwbwrch. Planhigyn dygn oedd hwn a ffynnai mewn twyni tywod, ac fe'i defnyddir yma i wneud matiau llawr a gorchuddion mydylau gwair. Yn aml fe ffeiriwyd gwaith yn gyfnewid am fwyd neu ar adegau fe'i gwerthwyd ymlaen gan ffermwyr lleol. Mae'r llun hwn yn dangos Cymdeithas Gwneuthurwyr Matiau Niwbwrch (*Newborough Matmakers' Association*), cwmni cydweithredol a sefydlwyd ym 1913 gan y Cyrnol Cotton o Lanfairpwll. Daeth gwehyddu moresg i ben fel mân-ddiwydiant yn y 1930au.

Yn y rhes gefn y mae: Ann Jane Jones (Pant), Margaret Humphries (Bryn Teg), Catherine Roberts (Tyn Lôn Bach). Yn y canol mae: Mary Roberts (Sein Fawr), Leisa Roberts (Plas Pydewa), Jane Parry (Twnti), Rebecca Lewis (Llain Pwll), Lowri Lewis (Tan y Ffynnon), Elin Edwards (Tŷ Mawr). Yn y blaen y mae: Elin Jones (Sgubor Ddu), Margaret Jones (Plas Pydewa), y Cyrnol Cotton, Mrs Jenkins (gwraig y ficer ac ysgrifennydd y gymdeithas), Elin Jones (Institiwt), Margaret Owen (Tyn Llan).

Marram, a tough dune grass, was plaited by women and girls in the Newborough district to make floor mats and haystack covers. Work was often bartered in return for groceries or sold on by local farmers. This photograph shows the Newborough Matmakers' Association, a cooperative founded in 1913 by Colonel Cotton of Llanfairpwll. Marram-weaving as a cottage industry died out in the 1930s.

Back row: Ann Jane Jones (Pant), Margaret Humphries (Bryn Teg), Catherine Roberts (Tyn Lôn Bach). Middle row: Mary Roberts (Sein Fawr), Leisa Roberts (Plas Pydewa), Jane Parry (Twnti), Rebecca Lewis (Llain Pwll), Lowri Lewis (Tan y Ffynnon), Elin Edwards (Tŷ Mawr). Front row: Elin Jones (Sgubor Ddu), Margaret Jones (Plas Pydewa), Col. Cotton, Mrs Jenkins (the vicar's wife and association secretary), Elin Jones (Institute), Margaret Owen (Tyn Llan).

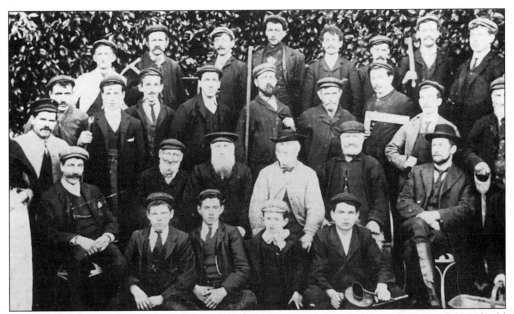

Garddwyr a gweithwyr ystâd eraill ym Modorgan, tua 1900. Yn oes Fictoria a'r oes Edwardaidd yr oedd llawer o bobl yn gweithio i dirfeddiannwyr Môn fel gweision a chogyddion, ciperiaid, garddwyr, gweision fferm, neu asiantwyr busnes.

Gardeners and other estate workers at Bodorgan, c. 1900. In Victorian and Edwardian times, many people worked for Anglesey's landed gentry, as servants, cooks, gamekeepers, gardeners, farm-hands and business agents.

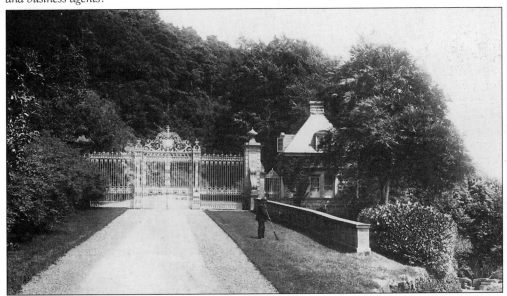

Glanhawyr ger clwydi mawr porthordy Baron Hill ger Biwmares o gwmpas 1911. Yr oedd gan deuluoedd pwerus fel Wiliams-Bulkeley, Baron Hill, ddylanwad mawr iawn ar economi'r ynys yn y ganrif ddiwethaf.

A sweeper at the grand gates of Baron Hill lodge near Beaumaris, c. 1911. Powerful families such as the Williams-Bulkeleys of Baron Hill exercised great control over the island's economy in the last century.

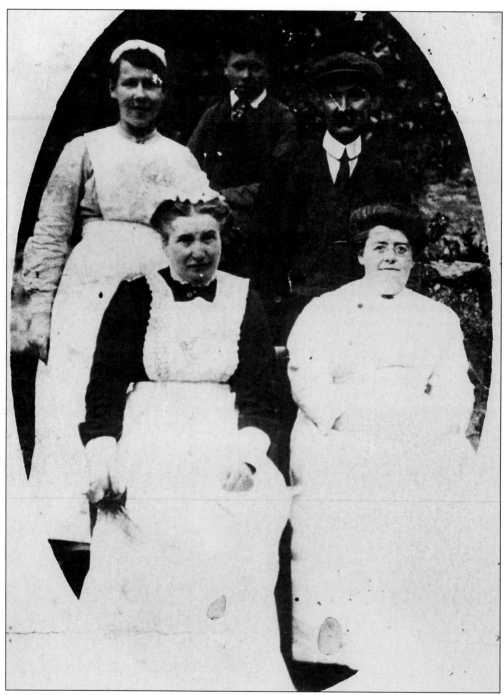

I lawer o ferched, mynd i weithio fel morwyn oedd yr unig ffordd o gael gwaith. Cyflogwyd morynion nid yn unig gan y tai bonedd, ond hefyd gan y dosbarth canol a'r ffermydd mwy. Dyma lun o staff Plas Cadnant, ger Porthaethwy, ym 1918.

For many women, going into service was the only way to find employment. Maid-servants were employed, not just in the big houses, but also in middle-class homes and on larger farms. This is the staff of Plas Cadnant, near Menai Bridge, in 1918.

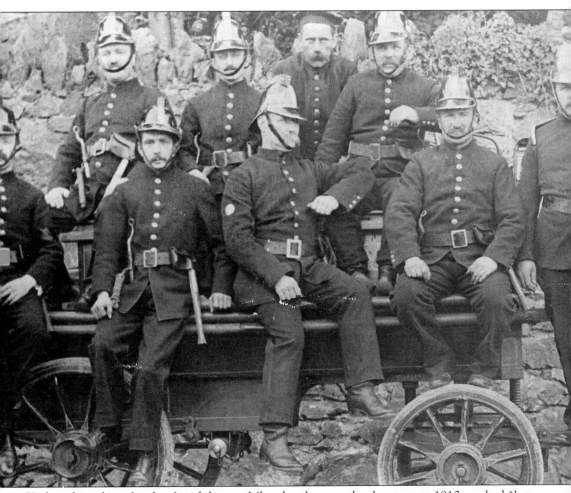

Yn barod i ateb yr alwad: y frigâd dân ym Mhorthaethwy, rywbryd o gwmpas 1910, ynghyd â'u hoffer, sef cert, bwyeill tân a helmedau ysblennydd.
Ready to man the pumps: the fire-brigade in Menai Bridge around 1910, equipped with cart, fire-axes and splendid helmets.

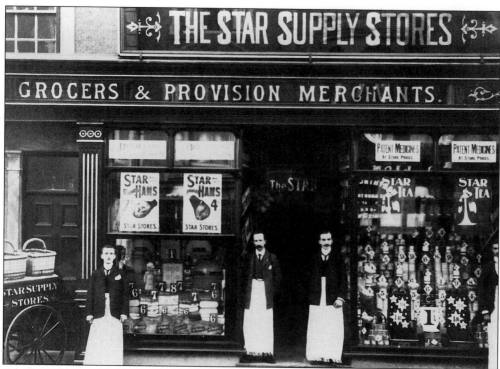

Yr oedd safle canolog Llangefni ar yr ynys yn ei gwneud y dref yn le delfrydol ar gyfer agor siop. Yma gwelir staff y *Star Supply Stores* yn y 1900au, yn eu gwisgoedd ffurfiol a'u ffedogau hir startslyd.

Llangefni's central position on the island made it an ideal place for setting up shop. The staff of the Star Supply Stores is shown here in the 1900s, wearing formal suits and long starched aprons.

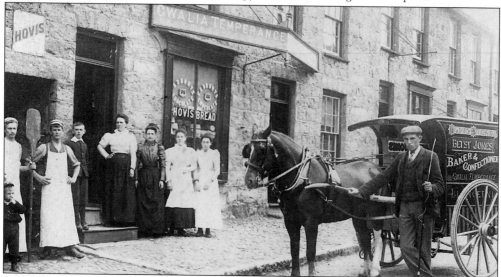

Yr oedd y *Gwalia Temperance Bakery* yn Stryd y Bont, Llangefni. Ceffyl oedd yn tynnu fan Betsy Jones wrth fynd â bara i'r cwsmeriaid.

The Gwalia Temperance Bakery stood in Bridge Street, Llangefni. Betsy Jones's horse-drawn bread van delivered to customers.

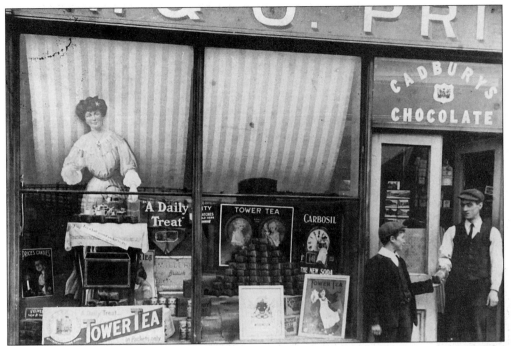

Y mae ffenestr Siop Pritchard's Llanfairpwll, tua 1910, yn dwyn i gof y modd yr hysbysebwyd nwyddau'r cyfnod. Pobl leol oedd perchnogion y busnesau gan amlaf ac roedd y mwyafrif o bobl yn gwneud eu siopa yn eu pentrefi neu eu trefi lleol.

The shop-window of Pritchard's, Llanfairpwll, shown around 1910, recalls the way in which the grocery brands of the day were advertised. Businesses were mostly locally owned and people did nearly all their shopping in their own villages and towns.

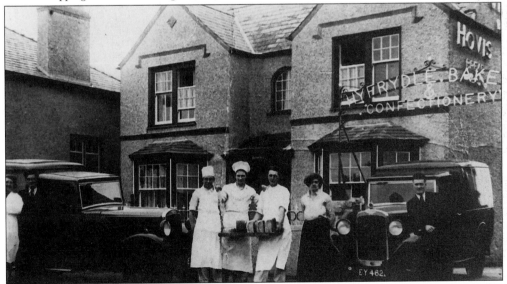

Oes ddiweddarach, ac mae'r nwyddau yn dal i gael eu danfon i'r cartref - ond mewn fan modur erbyn hyn. Pobyddion a staff yn sefyll y tu allan i fecws Hyfrydle, Moelfre.

A later age, and goods are still delivered to the home – but by van. Bakers and staff stand outside the Hyfrydle bakery in Moelfre.

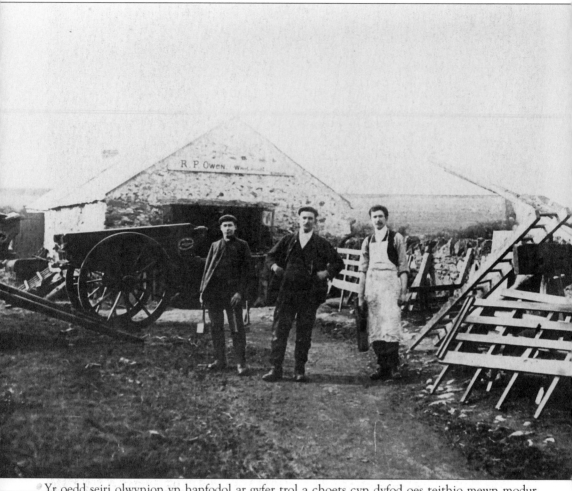

Yr oedd seiri olwynion yn hanfodol ar gyfer trol a choets cyn dyfod oes teithio mewn modur. Dyma oedd gweithdy R.P. Owen ym Modorgan.

Wheelwrights were essential for carts and carriages before the age of motor-transport. This was R.P. Owen's workshop in Bodorgan.

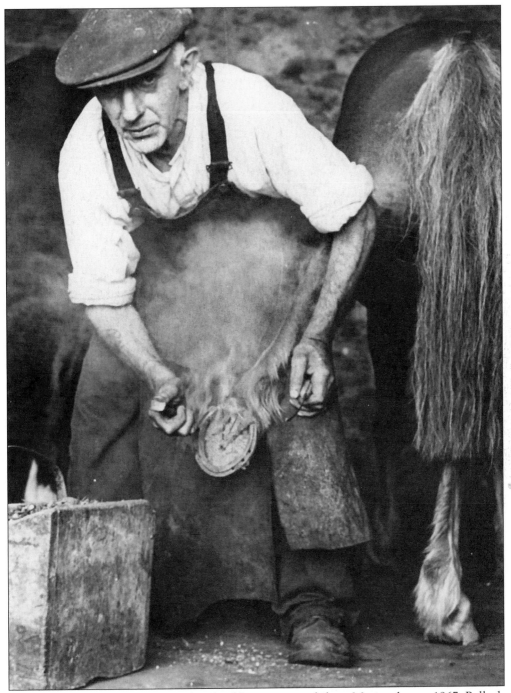

Yr oedd hen sgiliau'r ffariar yn cael eu harddangos yn yr efail ym Marianglas ym 1967. Bellach yr unig dystiolaeth sydd ar ôl o'r gefeiliau a oedd yn britho'r tir ar un adeg yw'r hyn a welir mewn enwau lleoedd, megis Brynrefail.

The ancient skills of the farrier were being demonstrated at this Marianglas smithy in 1967. Smithies, once common all over the island, are now mostly commemorated only in place names, such as Brynrefail.

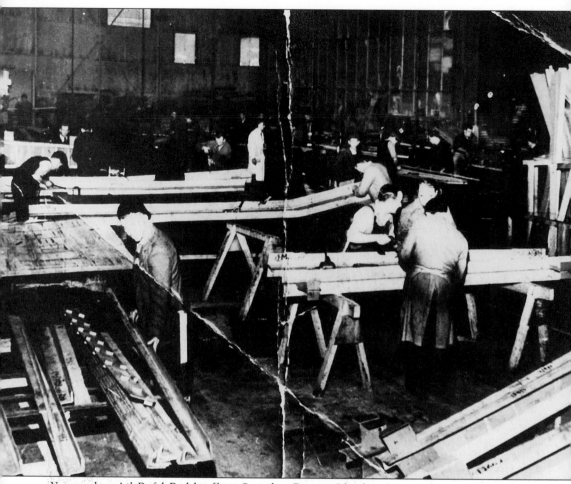

Yn ystod yr Ail Ryfel Byd bu ffatri Saunders-Roe yn Llanfaes yn gweithio ar yr awyr-longau Catalina. Yn y 1950au symudodd y ffatri i gynhyrchu cychod modur-torpedo a bysiau.
During the Second World War, the Saunders-Roe factory at Llanfaes had worked on Catalina flying boats. Come the 1950s, production shifted to motor-torpedo boats and buses.

Yr rhan pedair/Section Four
O Fan i fan
Round and about

Tai/Housing
Ffyrdd a thrafnidiaeth/Roads and Transport
Cyfathrebu/Communications

Digwyddodd datblygiad ffotgraffiaeth ar yr un pryd â rhai o'r newidiadau mwyaf a welodd ynys Môn yn ei hanes. Cysylltwyd Ynys Môn gyda'r tir mawr yn sgîl codi pont Menai ym 1826, darn o beirianneg byd-enwog. Ym 1850 daeth y rheilffordd i Gaergybi yn sgil adeiladu Pont Rheilffordd Britannia, pont oedd yr un mor chwyldroadol, a chyn hir yr oedd rhwydwaith o linellau cangen yn croesi Môn. Y newid mawr nesaf oedd trafnidiaeth modur, a dilynwyd hynny gan y datblygiad mwyaf radical ohonynt i gyd - cyflenwadau dŵr a thrydan i bobman, hyd yn oed y ffermdy mwyaf anghysbell.

The development of photography coincided with some of the greatest changes the Isle of Anglesey had seen in its history. The Menai suspension bridge of 1826, a world-famous piece of engineering, linked Anglesey to the mainland and ended its isolation. The equally revolutionary Britannia railway bridge of 1850 brought the railway to Holyhead, and soon Anglesey was crossed by a network of branch lines. Motor-transport was the next great change, to be followed by perhaps the most radical development of all – the bringing of water and electricity to even the most remote farmland.

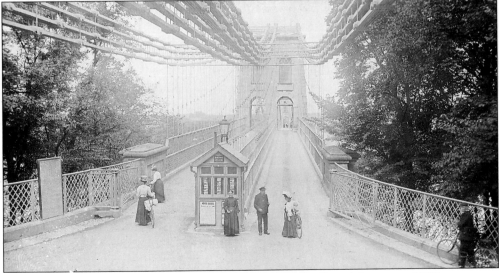

Y porth i Ynys Môn: beicwyr yn aros i sgwrsio ger y fynedfa i Bont Menai yn y 1900au.
The gateway to the Isle of Anglesey: cyclists stop for a chat at the entrance to the Menai suspension bridge in the 1900s.

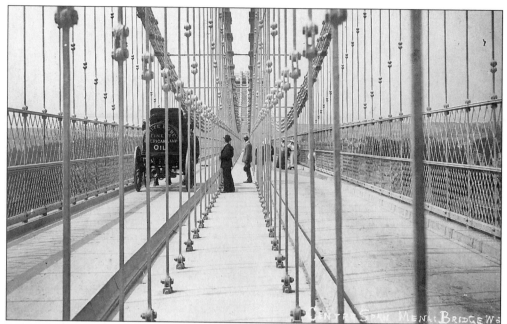

Mae'r cerdyn post yma a anfonwyd o Borthaethwy ym 1905 yn dangos tancr olew lamp wedi ei
dynnu gan geffyl yn gyrru dros lôn gul Pont Menai.
*This postcard sent from Menai Bridge in 1905 shows a horse-drawn lamp-oil tanker driving over the
narrow carriageway of the suspension bridge.*

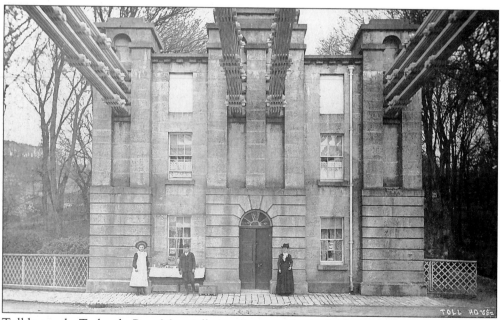

Tolldy ar ochr Treborth, Pont Menai, lle i oedi a mwynhau'r olygfa.
*The toll-house on the Treborth side of the Menai suspension bridge, a place to dismount and admire the
view.*

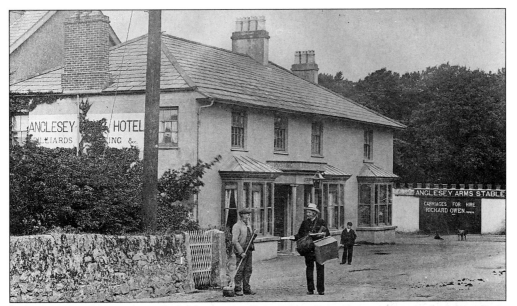

Postmon yn aros i sgwrsio gyda glanhawr y tu allan i Westy'r Anglesey Arms ar ochr Môn i Bont Menai. Gellid llogi coets o stablau Richard Owen. Mae'r llun hwn o droad y ganrif yn cyfuno holl wasanaethau traddodiadol y lôn bost – gwesty, stablau a phost.

A postman stops for a chat with a sweeper outside the Anglesey Arms Hotel, on the Anglesey side of the Menai suspension bridge. Carriages could be hired from Richard Owen's stables. This picture from the turn of the century combines all the traditional services of the lôn bost – inns, stabling and mail.

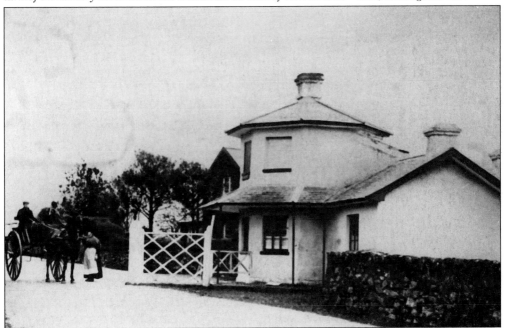

Mae'r tolldy Telford ar yr A5 yn Llanfairpwll yn dal yno heddiw. Y costau oedd: coets 4d, gyrr o wartheg 10d. Casglwyd y tollau olaf ym 1895.

Telford's tollgate on the A5 at Llanfairpwll still stands today. Fees for a coach were 4d, for a herd of cattle 10d. Tolls were last collected in 1895.

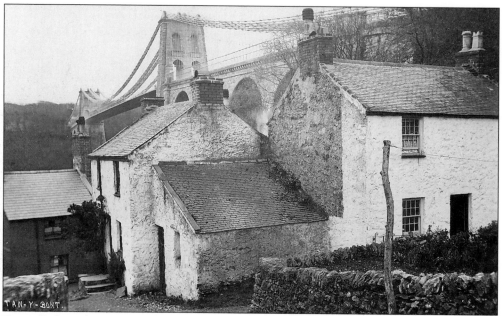

Toeau llechi a charreg wyngalchog yn Nhan y Bont, Porthaethwy yn y 1900au cynnar.
Slate roofs and whitewashed stone at Tan y Bont, Menai Bridge in the early 1900s.

Yn yr olygfa hon o droad ganrif mae Stryd Wexham, Biwmares, yn dal heb balmant ac yn dioddef o ddraeniau sâl. Mae mwg o'r simneiau yn hongian dros y dref.
Wexham Street, Beaumaris, is still unpaved and poorly drained in this turn-of-the-century scene. Chimney smoke hangs over the town.

Ceffyl a throl Edwardaidd ar y lôn o Llanfaes i Langoed, ger Tai Tŷ'n Lôn.
An Edwardian pony and trap takes the road from Llanfaes to Llangoed, by Tai Tŷ'n-lôn.

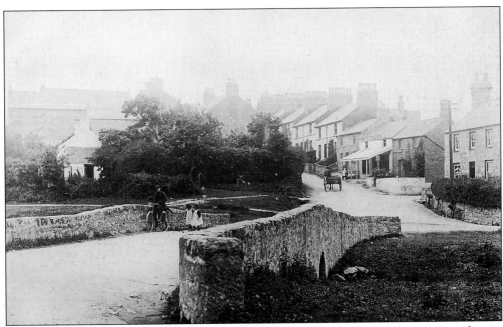

Y bont islaw pentref Llangoed, ger y lôn i Glan yr Afon, tua 1912. Ni fu lawer o newid yn yr olygfa hon ers y dyddiau hynny.
The bridge below Llangoed village, by the lane to Glan yr Afon, in about 1912. This scene has changed little today.

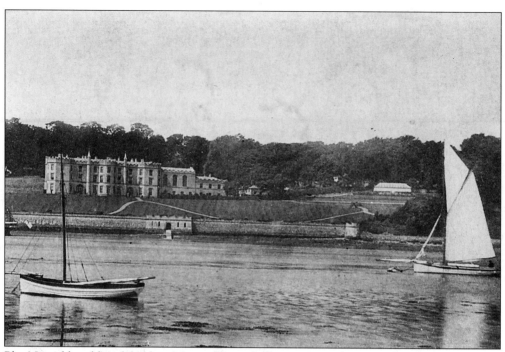

Plas Newydd, sedd Ardalyddion Môn, mewn golygfa o'r Afon Menai ym 1904.
Plas Newydd, seat of the marquesses of Anglesey, as seen from the Menai Strait in 1904.

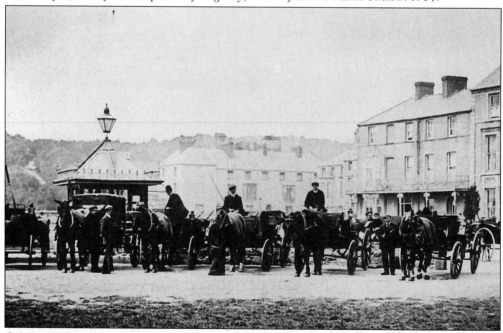

Coetsys yn aros am y stemar i lanio wrth pier Biwmares, tua 90 mlynedd yn ôl. Cynllunwyd Rhes Fictoria ym Miwmares gan Joseph Hansom, a dyfeisiodd yr *hansom cab* gwreiddiol ym 1834.
Carriages wait for the paddle-steamer to dock at Beaumaris pier, about 90 years ago. Victoria Terrace in Beaumaris was in fact designed by Joseph Hansom, who had built the original Hansom cab in 1834.

O'r bedwaredd ganrif ar bymtheg tan ymhell i mewn i'r ugeinfed ganrif, bu gan asynnod le pwysig yn nhrafnidiaeth ar yr ynys. Yr oedd y drol asyn yma, sy'n sefyll y tu allan i'r Red Lion yn Llangefni, yn eiddo i 'Wil Bach', Mona.

From the nineteenth century until well into the twentieth, donkeys played a part in transport on the island. This donkey cart, outside The Red Lion in Llangefni, was the property of 'Wil Bach', Mona.

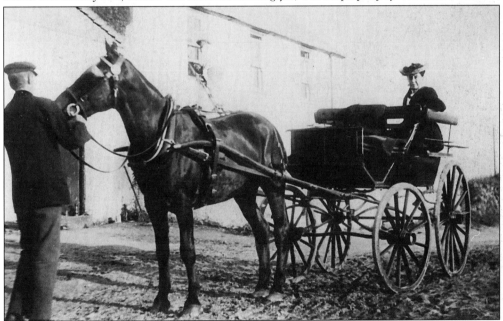

Dynes yn paratoi i adael fferm yn Aberffraw mewn trol a cheffyl, tua 1910.
A lady prepares to leave a farm in Aberffraw by horse and trap, around 1910.

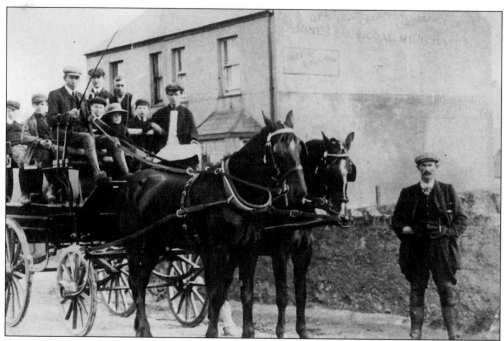

Coets yn cael ei baratoi ar gyfer taith o stablau'r Queen's Head yn Rhosneigr.
A horse-drawn carriage is prepared for a journey from the Queen's Head livery stables in Rhosneigr.

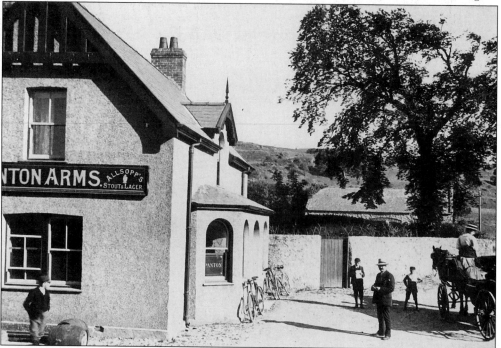

Ceffyl a chert y tu allan i'r Panton Arms ynghanol pentref Pentraeth, rywbryd cyn y Rhyfel Byd Cyntaf.
A horse and cart outside the Panton Arms in the centre of Pentraeth village, sometime before the First World War.

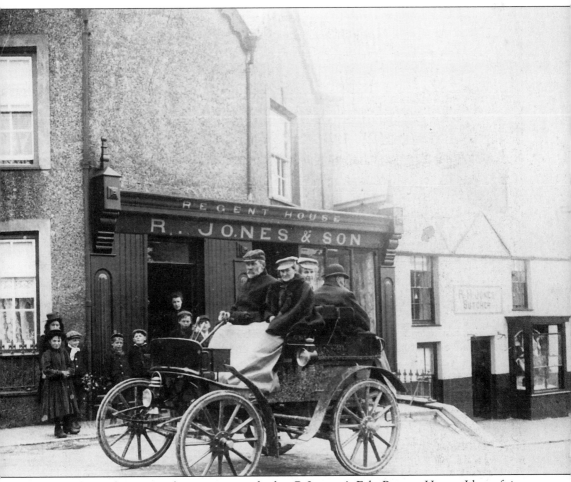

Plant yn syllu wrth i gar modur cynnar yrru heibio R Jones a'i Fab, Regent House, Llangefni.
Daeth pob cwr o'r ynys yn hygyrch yn sgîl dyfodiad teithio modur.
Children stare as an early motor-car drives past R Jones and Son, Regent House, Llangefni. Motoring opened up every corner of the island.

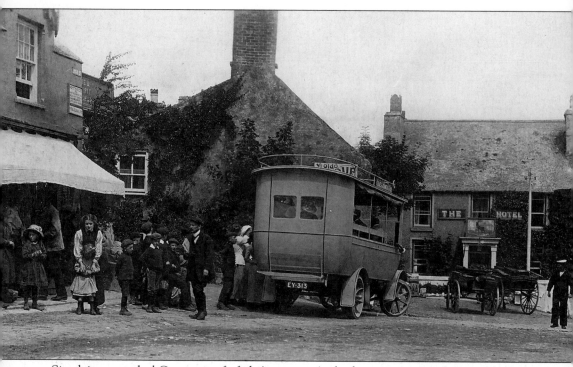

Siarabáng yn gadael Cemaes i gyfarfod â'r trên yn Amlwch, o gwmpas 1915. Yr oedd y Lacre 2 dunnell yn eiddo i'r *Cemaes General and Motor Agency*, ac fe'i adwaenid fel yr 'Alma'. Pris tocyn? 9d.

A motor-charabanc leaves Cemaes to meet the train at Amlwch, c. 1915. The two-ton Lacre, owned by the Cemaes General and Motor Agency, was known as the 'Alma'. The fare? 9d.

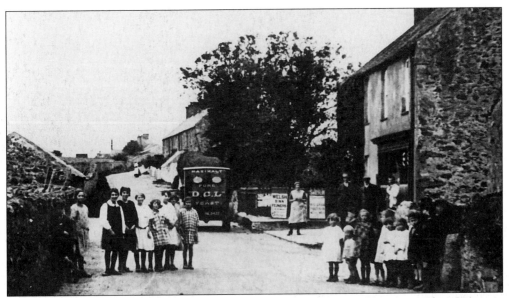

Golygfa gyffredin ar Ynys Môn adeg y Rhyfel Byd Cyntaf: plant yn chwarae yn Rhes Ceinwen, Llangaffo, 1915.
An everyday Anglesey scene at the time of the First World War: children playing in Ceinwen Terrace, Llangaffo in 1915.

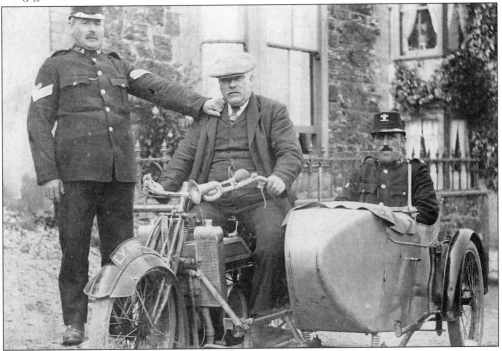

Mae'r beic modur a'r seicar trawiadol yma yn dyddio o gyfnod 1921. Yn y llun y mae John Pritchard, Mona View, Stryd y Capel, Porthaethwy yng nghwmni y Rhingyll Owen Roberts a PC19 William Williams.
This impressive motor-cycle and sidecar date from about 1921. John Pritchard of Mona View, Chapel Street, Menai Bridge, is accompanied by Sergeant Owen Roberts and PC19 William Williams.

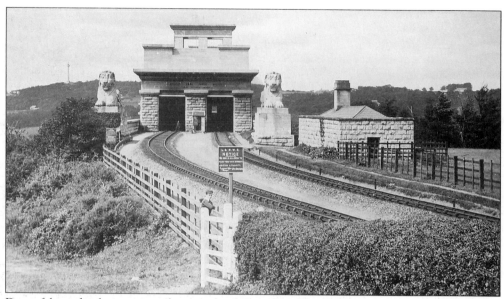

Dyma fel yr edrychai campwaith peirianegol Pont Rheilffordd Britannia 1850, heb ffordd geir ein dyddiau ni. Yr oedd y llewod yn destun cerdd ddigri gan y bardd Cocos, John Evans (1827-88):

The Britannia railway bridge of 1850, a masterpiece of engineering, as it appeared without the modern road-deck. The lions were the subject of humorous doggerel by the bardd Cocos *– John Evans (1827-88):*

Pedwar llew tew	*Four fat lions*
Heb ddim blew	*Without any hair*
Dau'r ochr yma	*Two over this side*
A dau'r ochr draw	*And two over there*

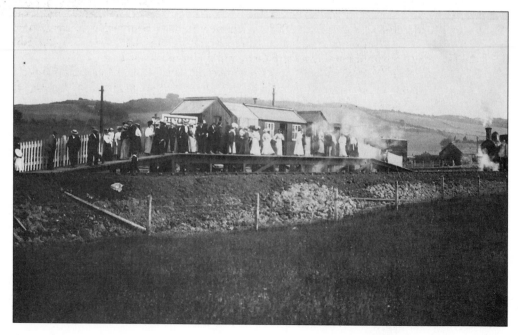

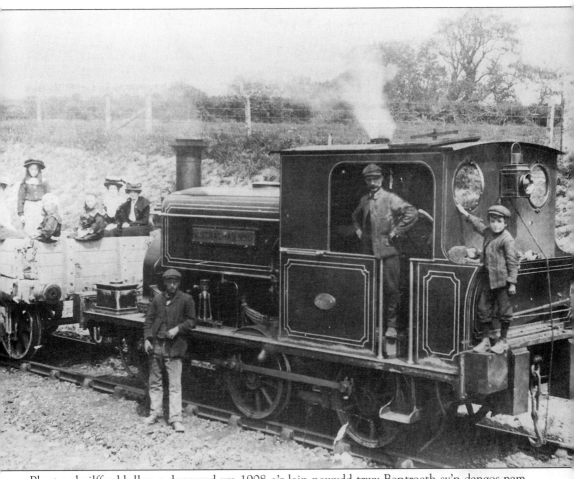

Plant y rheilffordd: llun a dynnwyd ym 1908 o'r lein newydd trwy Bentraeth sy'n dangos pam fod plant bach yn dal i feddwl am injan stêm pan glywn nhw'r gair 'trên'! Sylwer ar glocsiau'r bachgen (ar y dde). Gwnaed clocsiau fel y rhain yn nhref Llannerchymedd.

The railway children: a 1908 picture of the new line through Pentraeth shows why small children still think of steam-engines whenever the word 'train' is mentioned! Note the boy's clogs (right). Clogs like these were made in the town of Llannerchymedd.

Cyferbyn: Newidiwyd tirlun Môn gan linellau rheilffordd y canghennau, gyda thoriadau, argloddiau a phontydd newydd. Yma gwelir teithwyr yn aros yng ngorsaf Pentraeth, a agorwyd ym 1908.

Opposite: The railway branch lines changed Anglesey's landscape, with new cuttings, embankments and bridges. Here, passengers wait on the station at Pentraeth, opened in 1908.

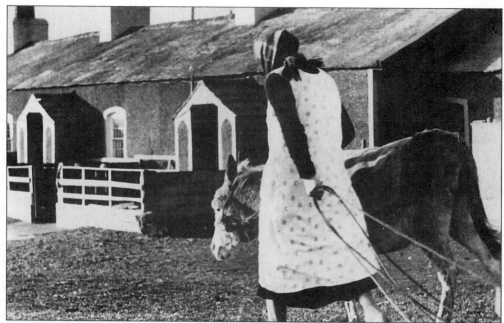

Elisabeth Jones o Ynys Llanddwyn yn defnyddio ei hasyn, 'Biddy', i nôl neges yr wythnos o Niwbwrch yn y 1930au. Yr oedd yn byw yn Nhai Peilot, rhes o fythynnod a ddefnyddiwyd yn wreiddiol gan beilotiaid ar gyfer harbwr Caernarfon, ac yn ddiweddarach gan griw'r badau achub. A hithau dros ei thrigain bu Elizabeth Jones yn gweithio fel warden pan wnaed yr ardal yn warchodfa adar.

Elizabeth Jones of Ynys Llanddwyn used her donkey, 'Biddy', to fetch weekly groceries from Newborough in the 1930s. She lived in Tai Peilot, a row of cottages originally used by pilots for Caernarfon harbour and later by lifeboat crews. Already in her 60s, Elizabeth Jones acted as warden when the area became a bird reserve.

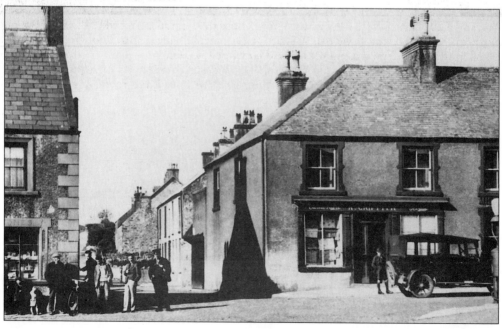

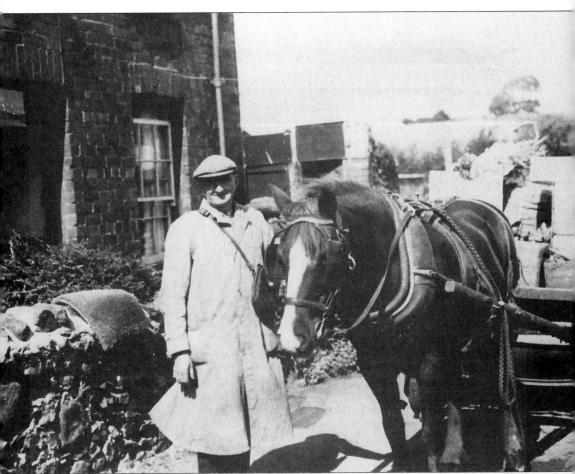

Yr oedd cart a cheffyl yn dal mewn defnydd helaeth ym 1962. Yr oedd William Francis, Brynsiencyn yn gwerthu ffrwythau a llysiau o dŷ i dŷ. Yma fe'i gwelir yn 8 Rhes Ucheldre, Llanfairpwll, lle'r arferai aros am bryd o fwyd bob dydd Gwener.

Horses and carts were still commonly in use in 1962. William Francis of Brynsiencyn sold fruit and vegetables door to door. He is shown here at 8 Ucheldre Terrace, Llanfairpwll, where he stopped for a meal every Friday.

Cyferbyn: Y groesffordd ynghanol Niwbwrch yn y 1930au. Postiwyd y cerdyn hwn, sydd ym meddiant Archifdy Ynys Môn, ym 1937 gan Lewis Valentine, y cenedlaetholwyr a'r heddychwr enwog.

Opposite: The crossroads in the centre of Newborough in the 1930s. This card from the Anglesey County Record Office was posted by Lewis Valentine, the famous pacifist and Welsh nationalist, in 1937.

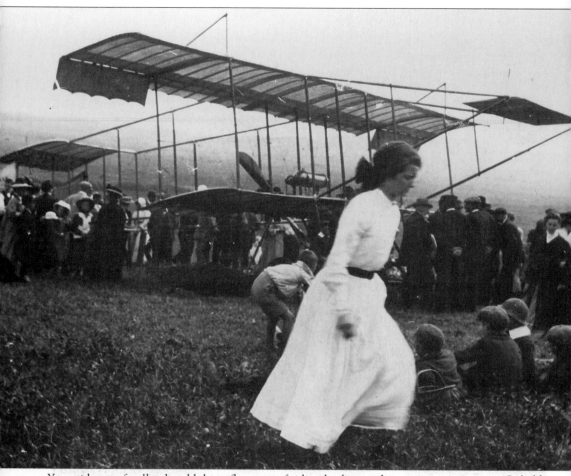

Y newid mwyaf pellgyrhaeddol o safbwynt trafnidiaeth: daw teithio mewn awyrennau i Ogledd Cymru am y tro cyntaf. Gwelir yr awyren dwy aden yn glanio ym Mae Colwyn, ar ei ffordd i Cemlyn ar arfordir gogleddol Ynys Môn ym 1910.

The most radical transport change of all: air travel comes to North Wales for the first time. The biplane is shown landing at Colwyn Bay in 1910, en route for Cemlyn on Anglesey's north coast.

Cyferbyn: Cafwyd newid arall mawr gyda dyfodiad trydan. Yma gwelir gweithwyr yn tyllu ffosydd yn stryd fawr Llanfairpwll, ger Tŷ Coch, ym 1943. Yr ail o'r dde yw Gruffydd Williams (Yr Orsadd, Garnedd Goch), y pedwerydd o'r dde yw Thomas Jones (Gwilym Terrace, 1901-57), yna Hugh Williams (Bryn Salem), William Jones (Llwyn Edwen), Owen Richard Jones (Penucheldre), Richard Charles Edwards (Tan y Graig, 1897-1961).

Opposite: Another great change was brought about by the coming of electricity. Here, workmen dig trenches in the main street of Llanfairpwll, by Tŷ Coch, in 1943. Second from the left is Gruffydd Williams (Yr Orsadd, Garnedd Goch), fourth from the left is Thomas Jones (Gwilym Terrace, 1901-57), followed by Hugh Williams (Bryn Salem), William Jones (Llwyn Edwen), Owen Richard Jones (Penucheldre) and Richard Charles Edwards (Tan y Graig, 1897-1961).

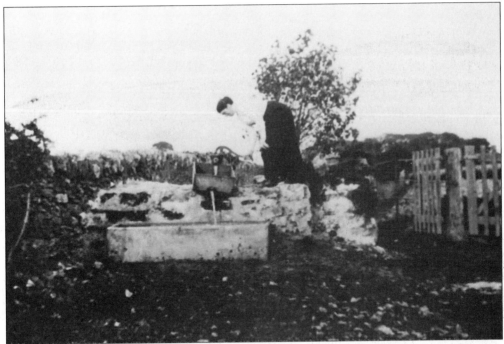

Mae'r llun yma o gyfnod diweddar oes Fictoria yn dangos dynes gyda phwmp dŵr ar fferm ym Môn. Trawsnewidiwyd bywyd cefn gwlad gyda dyfodiad pibellau dŵr i ardaloedd anghysbell ac adeiladu argaeau newydd yn y 50au a 60au.

This picture from the late Victorian period shows a woman with a water pump on an Anglesey farm. The piping of water to remote areas and the building of new reservoirs in the 1950s and '60s transformed rural life.

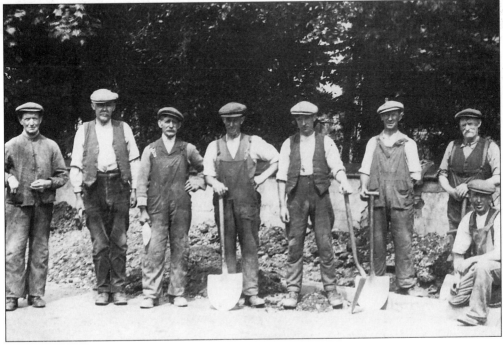

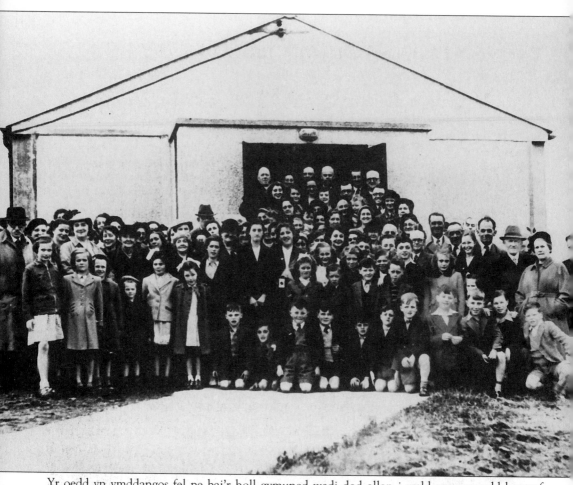

Yr oedd yn ymddangos fel pe bai'r holl gymuned wedi dod allan i weld agor neuadd bentref newydd yn Llangaffo ar Fehefin 11, 1954.

The whole community seemed to turn out for the opening of a new village hall in Llangaffo, on 11 June 1954.

Yr rhan pump/Section Five
Ysgol, capel, eglwys
Desk and pew

Addysg/Education
Capel ac eglwys/Church and chapel

Yr oedd tyfu i fyny ym Môn yn ystod y bedwaredd ganrif ar bymtheg a dechrau'r ugeinfed ganrif yn golygu oriau hir o fynychu'r ysgol, capel neu eglwys ac Ysgol Sul. Yng Nghymru'r oesoedd canol, yr oedd yr Eglwys wedi cymryd y cyfrifoldeb am addysg, ac yn oes Fictoria nid oedd crefydd yn bell o'r ystafell dosbarth. Dylanwadwyd yn fawr ar ddysg a llên a bywiogrwydd yr iaith Gymraeg gan ddiwygiadau anghydffurfiol.

Growing up in Anglesey during the nineteenth and early twentieth century meant long hours attending school, chapel or church and Sunday school. In medieval Wales, the Church had taken on responsibilites for education, and in the Victorian period religion was never far from the classroom. Nonconformist revivals greatly influenced learning and literature and the vitality of the Welsh language.

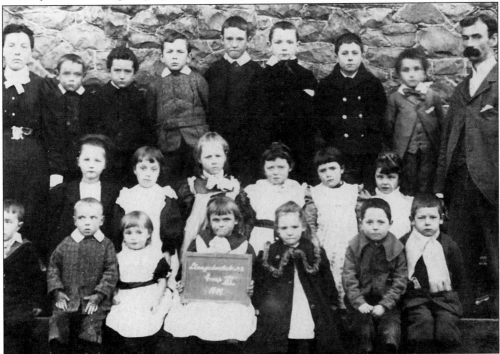

Dosbarth III yn Ysgol Genedlaethol Llangadwaladr ym 1899.
Class III at Llangadwaladr National School, 1899.

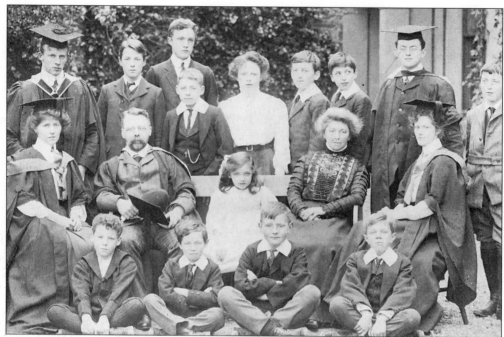

Mr a Mrs Evan Madoc Jones gyda'r staff a'r disgyblion yn Ysgol Ramadeg Biwmares ar droad y ganrif. Daeth yr ysgol, a sefydlwyd ym 1603 gan David Hughes, yn ysgol ganolraddol ym 1895, gan ganiatáu mynediad i ferched am y tro cyntaf.

Mr and Mrs Evan Madoc Jones, with staff and pupils at Beaumaris Grammar School, at the turn of the century. The school, founded by David Hughes in 1603, became an intermediate county school in 1895, admitting girls for the first time.

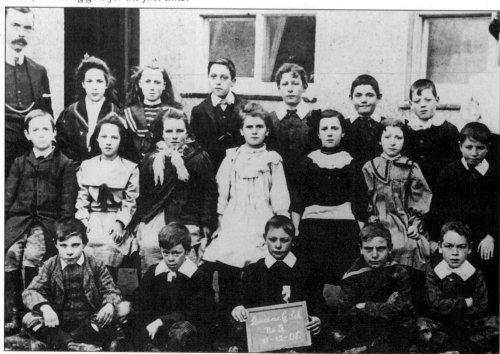

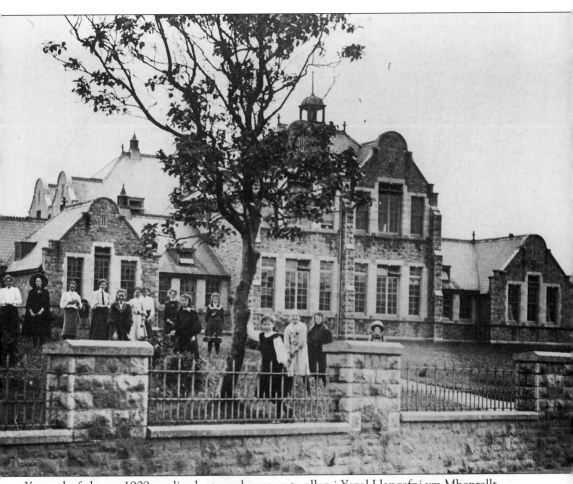

Yn yr olygfa hon o 1909 gwelir plant yn chwarae y tu allan i Ysgol Llangefni ym Mhenrallt.
Children play outside Llangefni school at Penrallt, 1909.

Cyferbyn: Tynnwyd y llun hwn o ddosbarth III, Ysgol Llanddona ar Ragfyr 11, 1908. Y prifathro yw Mr R Williams a'r athrawes yw Mrs Elizabeth Evans.
Opposite: This photograph of class III, Llanddona school, was taken on 11 December 1908. The headmaster is Mr R Williams and the teacher is Mrs Elizabeth Evans.

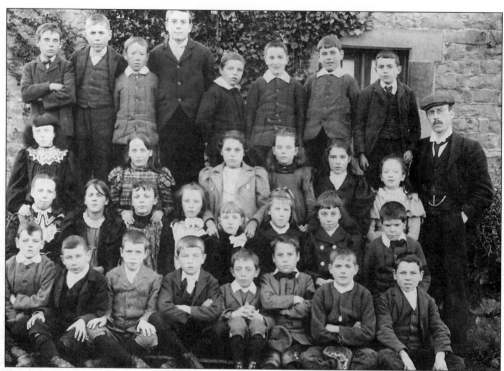

Gwelir plant o Ysgol Fwrdd Llangefni tua 1910 gyda'r prifathro Roland Lloyd, a ddaeth yn brifathro Tynygongl yn ddiweddarach.

Children from Llangefni board school are shown around 1910, with headmaster Roland Lloyd, later headmaster at Tynygongl.

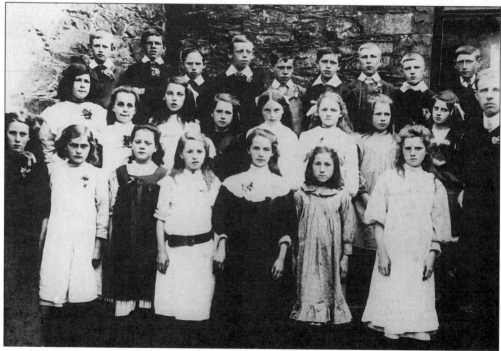

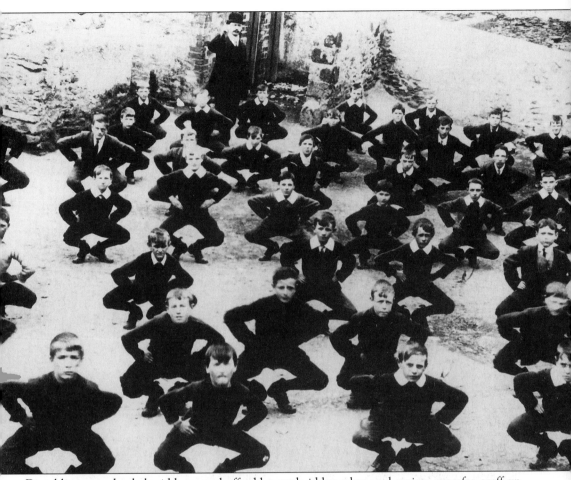

Disgyblion yn edrych braidd yn anghyffyrddus wrth iddyn nhw gael sesiwn ymarfer corff yn Amlwch, 1912.
Pupils look decidedly uncomfortable as they are drilled in a physical exercise session at Amlwch in 1912.

Cyferbyn: Llun ysgol o tua 1912 yn dangos plant Bethel, ardal Bodorgan, gyda'u hathro.
Opposite: A school photograph from c. 1912 shows the children of Bethel, in the Bodorgan area, with their teacher.

77

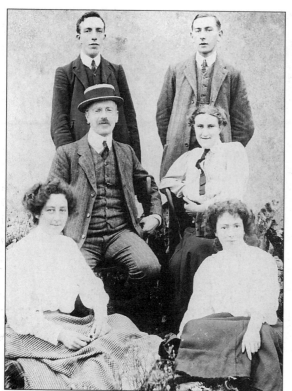

Ffotograff a dynnwyd cyn 1914 yn dangos staff Ysgol Tynygongl. Ym mhen ucha'r llun y mae Hugh Jones (Ysgubor Fawr) a laddwyd yn y Rhyfel Byd Cyntaf, a W S Roberts, prifathro Ysgol Eglwys Amlwch yn ddiweddarach. Yn y canol y mae William Roland, y prifathro tan 1932, yn sefyll nesaf at Miss Katie Hughes, Benllech (Mrs Jones yn ddiweddarach). Ar y gwaelod y mae Miss E H Jones (Mrs Davies yn ddiweddarach) a Catherine Morris, Benllech.

A photograph taken before 1914 shows the staff at Tynygongl school. At the top are Hugh Jones (Ysgubor Fawr) who was to be killed in action during the First World War, and W S Roberts, later headmaster at Amlwch church school. In the centre, William Roland, headmaster until 1932, stands next to Miss Katie Hughes of Benllech (later Mrs Jones). At the bottom are Miss E H Jones (later Mrs Davies) and Catherine Morris of Benllech.

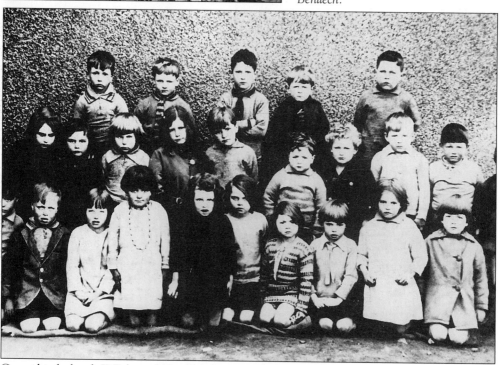

Caergybi: dosbarth II Babanod Kingsland yn wynebu'r camera ym 1930.
Holyhead: class II of Kingsland Infants face the camera in 1930.

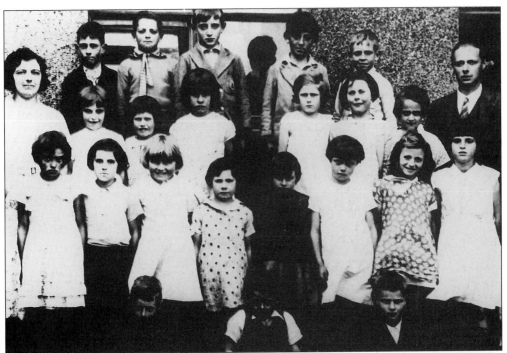

Dosbarth III Ysgol Llanddona ym 1935. [Cymharer â'r un llun ysgol ym 1908, ar dudalen 74.]
*Class III of Llanddona school, shown in 1935. [Compare this with the photograph of the same school in
1908, on p 74.]*

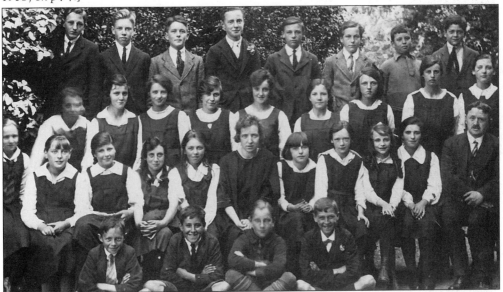

Disgyblion Ysgol Ramadeg Biwmares yn y 1930au. Symudodd sefydliad David Hughes, a
leolwyd ar y pryd drws nesaf i'r llyfrgell bresennol, i Borthaethwy ym 1962. O'r 1950au ymlaen
arloesodd ysgolion Môn ym maes addysg gyfun.
*Beaumaris Grammar School pupils in the 1930s. This David Hughes foundation, then sited next to
today's library, moved to Menai Bridge in 1962. From the 1950s onwards, Anglesey schools pioneered
comprehensive education.*

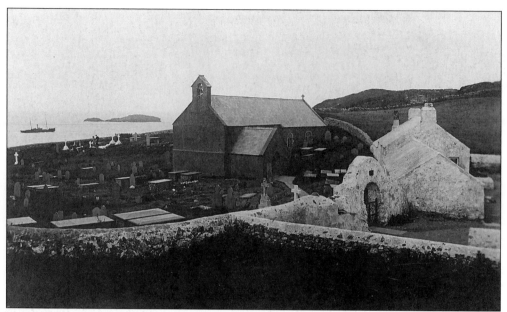

Y mae Eglwys Llanbadrig yn un o'r safleoedd Cristnogol hynaf yng Nghymru, sydd o bosib yn dyddio nôl i tua 440 OC ac fe'i cysylltir mewn chwedl â Sant Padrig ei hun. Adnewyddwyd yr adeilad o'r bedwaredd ganrif ar ddeg gan yr Arglwydd Stanley yn ystod oes Fictoria. Sylwch ar y stemar oddi ar Ynys Badrig.

Llanbadrig church is one of the oldest Christian sites in Wales, possibly dating back to about AD 440 and linked by legend to St Patrick himself. The fourteenth-century building was restored in Victorian times by Lord Stanley. Note the steamer off Middle Mouse (Ynys Badrig).

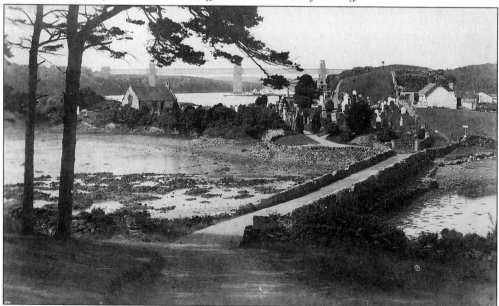

Mae'r cerdyn post yma a anfonwyd o Borthaethwy ym 1923 yn dangos Eglwys ac Ynys Tysilio. Heddiw y mae'r bryn a'r tir i'r dde i gyd yn ran o fynwent yr eglwys.

This postcard sent from Menai Bridge in 1923 shows St Tysilio's church and island. Today the hill and land to the right is all part of the churchyard.

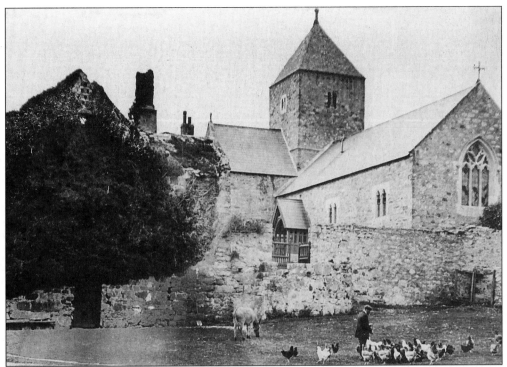

Dofednod yn cael eu bwydo o flaen Eglwys Sant Seiriol ym Mhenmon. Y mae adfeilion canol oesol Priordy Penmon wedi eu gorchuddio ag eiddew. Ganrif yn ôl y roedd y lle yn gyrchfan poblogaidd ar gyfer teithiau Ysgol Sul.
Chickens are fed in front of the church of St Seiriol at Penmon. The medieval ruins of Penmon priory are covered in ivy. A hundred years ago, this site was a favourite destination for Sunday school outings.

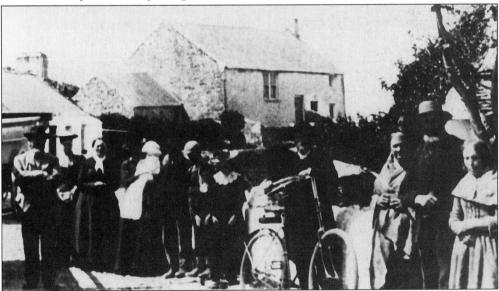

Y mae'r llun hwn o ddiwedd oes Fictoria yn ôl pob tebyg yn dangos grŵp bedydd yn Rhydwyn ger Porth Swtan.
This late Victorian photograph probably shows a baptism group at Rhydwyn, near Church Bay.

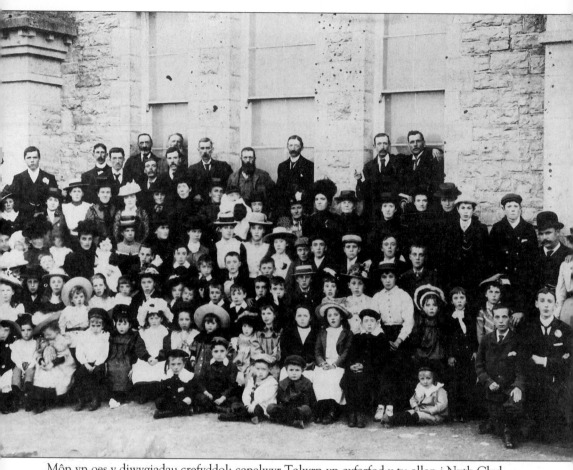

Môn yn oes y diwygiadau crefyddol: capelwyr Talwrn yn cyfarfod y tu allan i Nyth Clyd.
Anglesey in the age of religious revival: the chapel-goers of Talwrn gather outside Nyth Clyd.

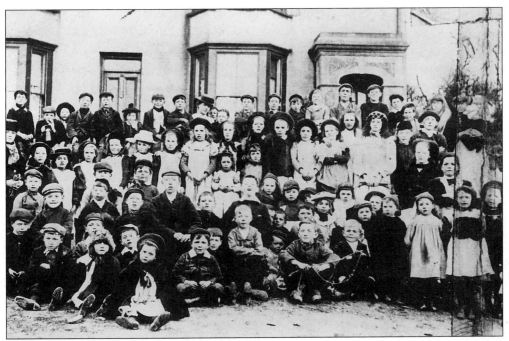

Plant y gynulleidfa: Capel Hebron Caergybi, 1902.
Children of the congregation: Capel Hebron in Holyhead, 1902.

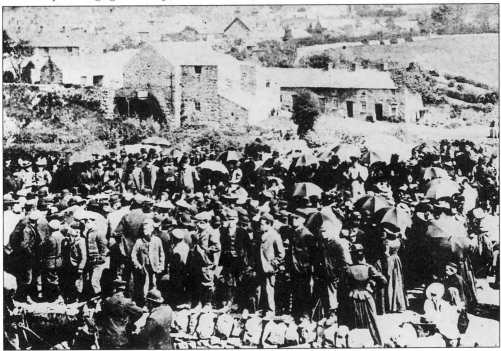

Capelwyr Llangefni yn ymgasglu ar ddiwrnod braf ym mis Mai 1896. Yr achlysur yw gosod carreg sylfaen Capel Moreia ar Ffordd Glanhwfa.
Llangefni chapel-goers gather on a sunny day in May 1896. The occasion is the laying of the foundation stone for the Moreia Chapel, in Glanhwfa Road.

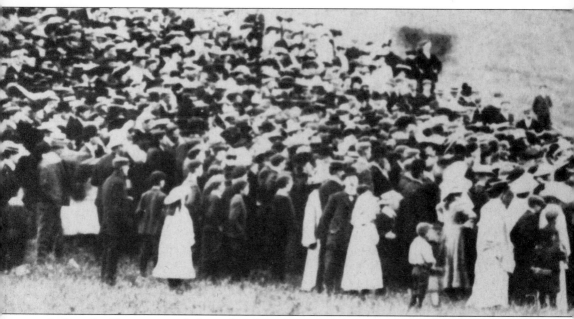

Aeth torfeydd mawr ar gefn beic i Lanfairpwll i gyfarfod diwygiadol awyr agored ym 1904. Y pregethwr oedd gweinidog ifanc gyda'r Methodistiaid Calfinaidd o'r enw Evan Roberts, a oedd wedi creu cynnwrf crefyddol ar draws Cymru yn y flwyddyn honno.

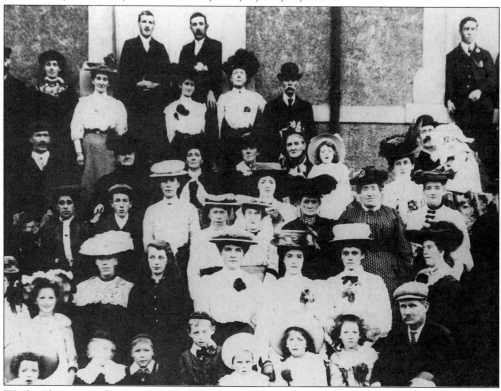

Wesleaid yn mynychu Capel Salem, Llanfairpwll, tua 1910.
Wesleyans attending Capel Salem in Llanfairpwll, c. 1910.

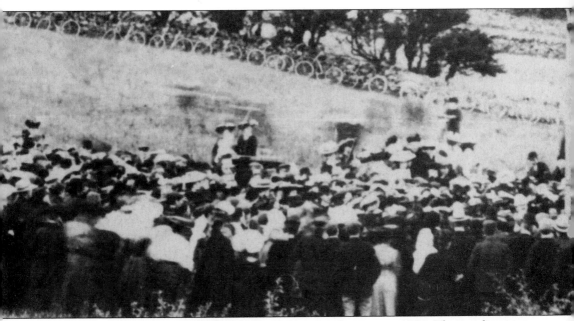

Large crowds have cycled to Llanfairpwll to an open-air revival meeting in 1904. The preacher was a young Calvinistic Methodist minister called Evan Roberts, who inspired religious fervour throughout Wales in that year.

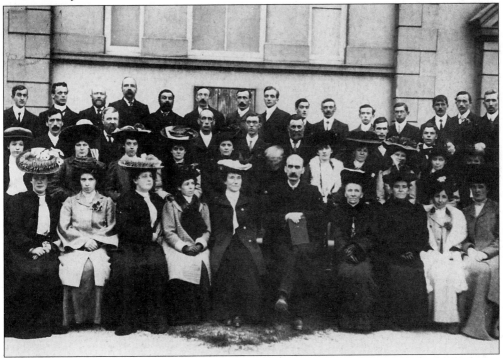

Yr oedd bywyd capel – Ysgol Sul, *Seiat*, te parti – yn dal i chwarae rôl bwysig yn y gymdeithas ar ôl y Rhyfel Byd Cyntaf. Tynnwyd llun y Methodistiaid Calfinaidd hyn yn Llanfairpwll tua 1919.
Chapel life – Sunday school, Seiat, tea parties – still played a central role in the social fabric after the First World War. These Calvinistic Methodists are photographed in Llanfairpwll in about 1919.

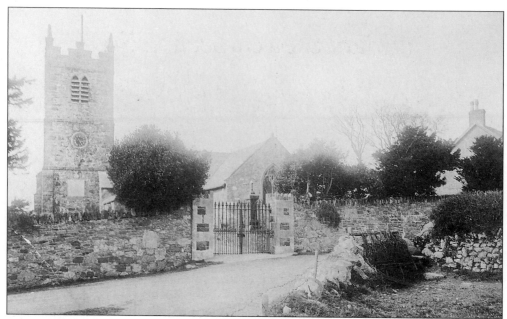

Eglwys ganol oesol Llandegfan. Datgysylltwyd yr Eglwys Anglicanaidd yng Nghymru ym 1920.
The medieval church of Llandegfan. The Anglican Church was disestablished in Wales in 1920.

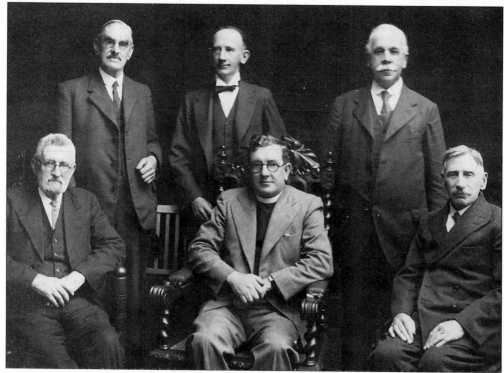

Yma gwelir y Parch. H Lewis Jones, Llandegfan gyda swyddogion y plwyf, sef Hugh Parry, Ellis W Roberts, Thomas J Roberts, Griffith Owen a Thomas Lewis ym mis Medi 1937.
Here, Rev. H Lewis Jones of Llandegfan is photographed with parish officials, Hugh Parry, Ellis W Roberts, Thomas J Roberts, Griffith Owen and Thomas Lewis, September 1937.

Hamdden a diwylliant
Leisure and arts

Ffair a charnifal/*Fairs and carnivals* Chwaraeon/*Sports*
Corau/*Choirs* Eisteddfodau Llenyddiaeth/*Literature*

Sut oedd pobl Môn yn difyrru eu hunain? Parhaodd y traddodiad Mabsant mewn sawl ffair a
charnifal bywiog lleol. Daeth chwaraeon yn boblogaidd ar ddiwedd oes Fictoria a ffynnodd
cerddoriaeth a barddoniaeth ym mhob haen o gymdeithas, yn sgîl anogaeth eisteddfodau lleol.
*How did the people of Anglesey entertain themselves? The traditions of the Mabsant continued in many
lively local fairs and carnivals. Sports became popular in late Victorian times and music and poetry
thrived at all levels of society, encouraged by local eisteddfodau.*

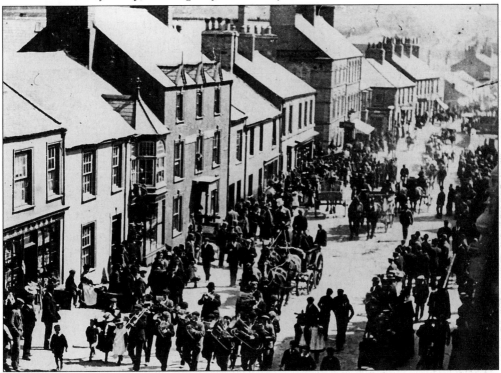

Band yn arwain yr orymdaith, ar gyfer y Primin mwy na thebyg, o gwmpas strydoedd Llangefni
ar droad y ganrif. Mae sioeau amaethyddol a chynnyrch wedi bod yn boblogaidd ar yr ynys am
dros 100 mlynedd.
*A band leads the parade, probably for Primin, around the streets of Llangefni at the turn of the century.
Agricultural and produce shows have been popular on the island for over 100 years.*

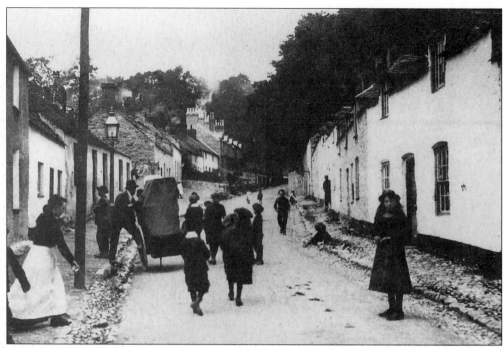

Dynion hyrdi-gyrdi gyda'u mwncïod oedd diddanwyr stryd cyfnod oes Fictoria a'r oes Edwardaidd. Mae'r plant hyn wedi rhedeg draw i weld yr hwyl yn Stryd Wexham, Biwmares. *Organ-grinders with their monkeys were the street entertainers of Victorian and Edwardian times. These children have run over to see the fun in Wexham Street, Beaumaris.*

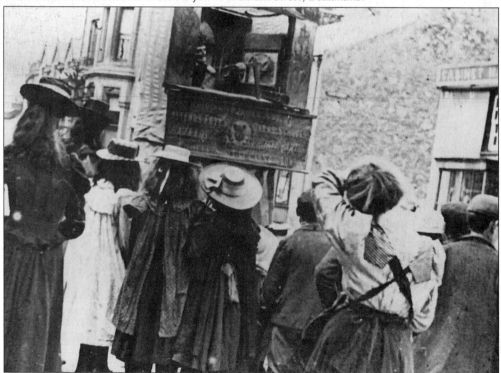

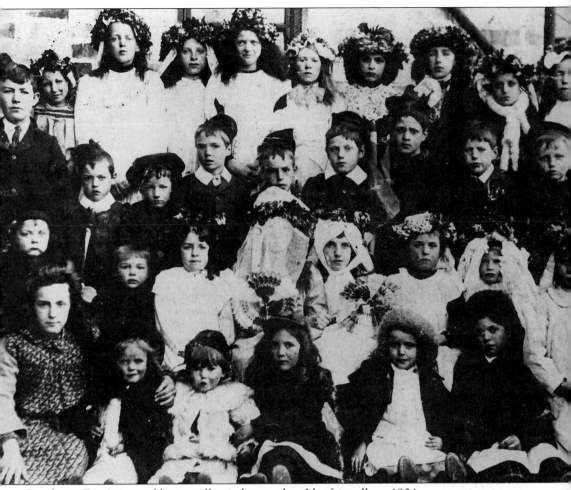

Brenhines Fai a'i gosgordd, mewn llun a dynnwyd yn Llanfairpwll ym 1904.
The May-queen and her court, photographed in Llanfairpwll in 1904.

Cyferbyn: Tyrfa lawen yn ymgynnull o gwmpas perfformiad o sioe Punch a Judy, yn Llangefni yn y 1900au.
Opposite: A delighted crowd gathers around the Punch and Judy show, being performed in Llangefni in the 1900s.

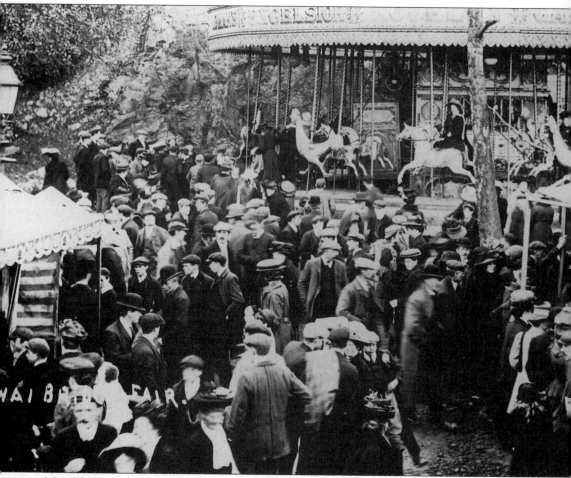

Mae Ffair y Borth (a gynhelir ym mis Hydref o hyd) yn dyddio nôl i 1691. Ffair wartheg a cheffylau ydoedd yn wreiddiol ond erbyn y 1900au roedd yn boblogaidd am ei meri-go-rownd, ei reidiau, ei sioeau pethau hynod, cystadlaethau ymaflyd codwm a stondinau.

Ffair y Borth (Menai Bridge fair, still held each October) dates back to 1691. Originally a cattle and horse fair, by the 1900s it was popular for its merry-go-rounds and rides, freak shows, wrestling contests and stalls.

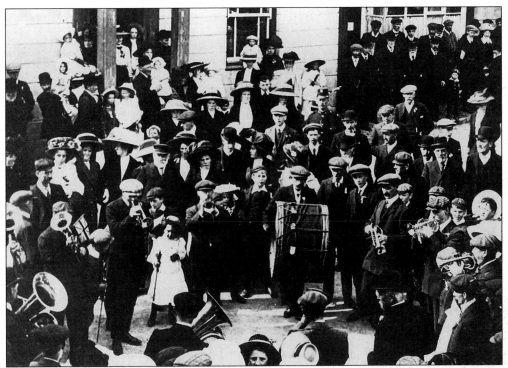

Yn y blynyddoedd cyn y Rhyfel Byd Cyntaf, daeth bandiau pres yn hynod o boblogaidd. Yma, mae band Amlwch yn perfformio y tu allan i Westy Eleth yn Sgwâr Dinorben.
In the years before the First World War, brass bands became hugely popular. Here, Amlwch band performs outside the Eleth Hotel in Dinorben Square.

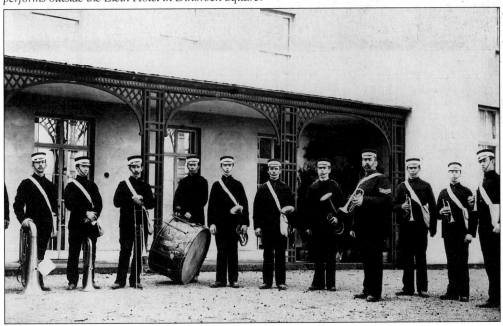

Band tref Llangefni yn paratoi i chwarae tu allan i Bencraig.
Llangefni's town band prepare to play outside Pencraig.

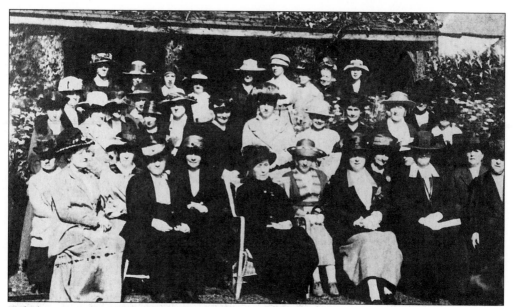

Aelodau o Sefydliad y Merched yn cyfarfod yn Llanfairpwll ym 1918. Dyma'r gangen gyntaf ym Mhrydain, a ysbrydolwyd gan ferched Canada ym 1915. Cafodd y cwt, sy'n dal i sefyll drws nesaf i'r hen dolldy, ei godi ym 1921.

Members of the Women's Institute (WI) meet in Llanfairpwll in 1918. This was the first branch in Britain, taking its inspiration from Canadian women in 1915. Their hut, still standing next to the old toll-house, was erected in 1921.

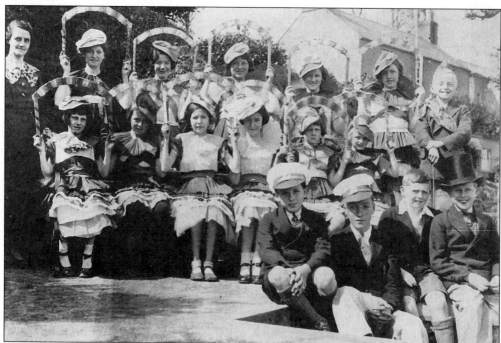

Disgyblion Ysgol Sul a'u hathrawon yn gwisgo i fyny ar gyfer y carnifal ym Mhorthaethwy yn y 1930au.

Sunday school pupils and teachers dress up for the carnival in Menai Bridge, 1930s.

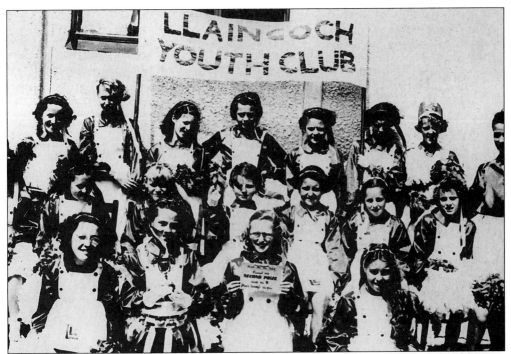

Clwb ieuenctid Llaingoch yn ymgynnull o dan eu baner ym 1954. Mae yna hwyl carnifal yng Nghaergybi pob Gorffennaf o hyd ac mae nifer o ferched yn mwynhau gorymdeithio fel majorettes.

Llaingoch youth club gathers under their banner in 1954. Holyhead is still the scene of carnival fun each July and many girls enjoy parading as majorettes.

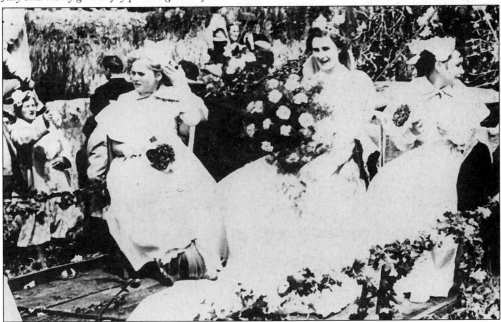

Margaret, Brenhines y Carnifal, yn teyrnasu tros Llaingoch, Caergybi, yng ngharnifal haf 1954.
Carnival queen Margaret rules over Llaingoch, Holyhead, at the summer carnival of 1954.

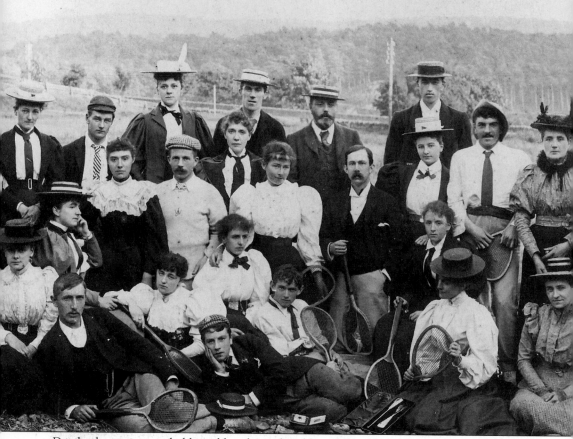

Daeth chwaraeon yn boblogaidd gyda'r cyhoedd ar ddiwedd oes Fictoria. Roedd clwb tenis lawnt Porthaethwy nid yn unig yn cynnig ymarfer corff, ond cyfle i ddynion a merched ifanc gyfarfod yn gymdeithasol.

Sport became popular with the public in the late Victorian period. Menai Bridge lawn tennis club offered not only exercise, but a chance for young men and women to meet socially.

Cyferbyn: Yn nhymor 1930-31, enillodd tîm pêl droed Penmon Gwpan *Challenge* Môn. Yn y llun hwn a dynnwyd ar gae Dinas Bangor yn Ffordd Farrar y mae: W Thomas, Iorwerth Owen, E Williams, A Haley, John Seiriol Jones, Sam Jones, Tom Owen, Trevor Williams, George Brereton a W Rowlands.

Opposite: In the 1930-31 season, Penmon's football team won the Anglesey Challenge Cup. Pictured here at Bangor City's Farrar Road ground are: W Thomas, Iorwerth Owen, E Williams, A Haley, John Seiriol Jones, Sam Jones, Tom Owen, Trevor Williams, George Brereton and W Rowlands.

94

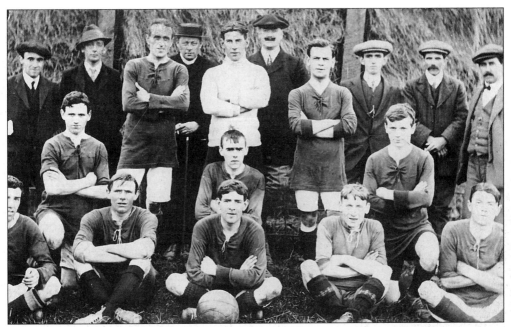

Casglodd pêl droed ddilynwyr cynyddol o chwaraewyr amatur. Ymhlith chwaraewyr disgleiriaf Clwb Pêl Droed Llangefni am y tymor 1913-1914 oedd y swyddog treth J T Davies a'r peintiwr a'r ardduniadwr Richard Williams o Church Terrace.

Association football acquired a growing following of amateurs. Llangefni Football Club's star players for the 1913-14 season included tax officer, J T Davies, and painter and decorator, Richard Williams of Church Terrace.

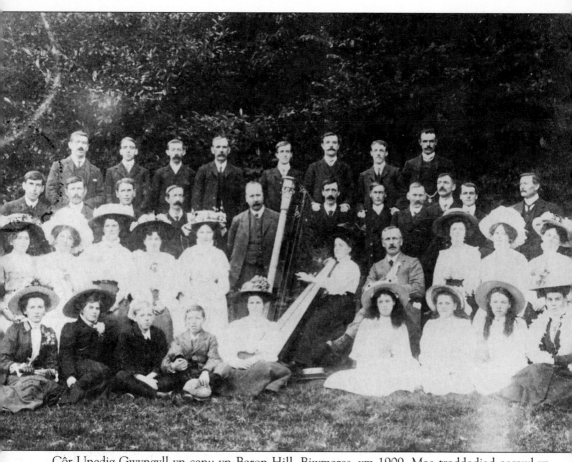

Côr Unedig Gwyngyll yn canu yn Baron Hill, Biwmares, ym 1909. Mae traddodiad corawl yr ynys yn parhau hyd heddiw.
Gwyngyll United Choir sings at Baron Hill, Beaumaris, in 1909. The island's choral tradition continues to this day.

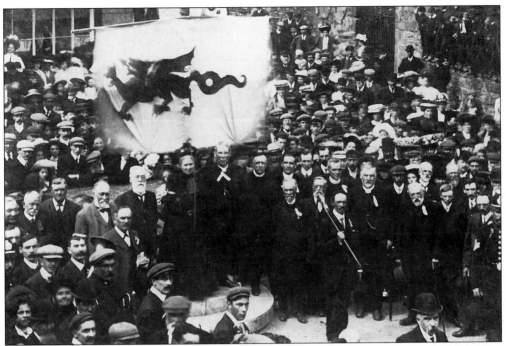

Yr Orsedd yn ymgasglu ar gyfer Eisteddfod Môn yn Amlwch ar Mai 6, 1908.
The Gorsedd gathers for the Anglesey eisteddfod at Amlwch on 6 May 1908.

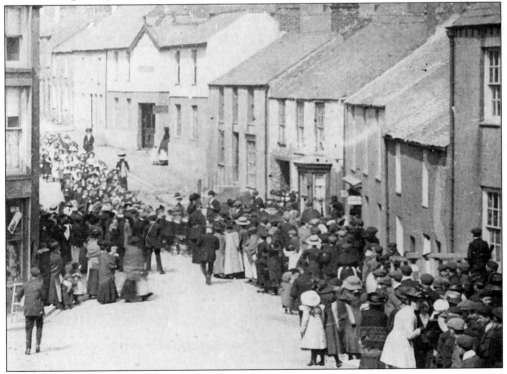

Band Pres yn dathlu eisteddfod Llannerchymedd o gwmpas 1900.
A brass band celebrates the Llannerchymedd eisteddfod c. 1900.

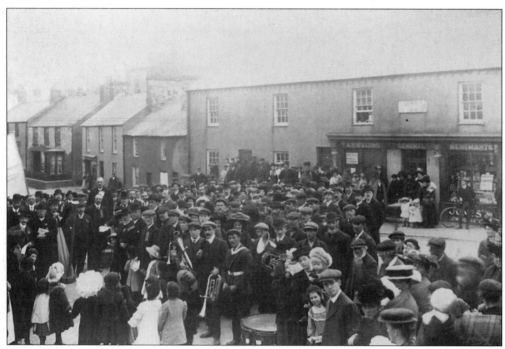

Aros am yr orymdaith: dathlu'r eisteddfod yn Llannerchymedd ym 1910.
Waiting for the parade: the eisteddfod is celebrated in Llannerchymedd in 1910.

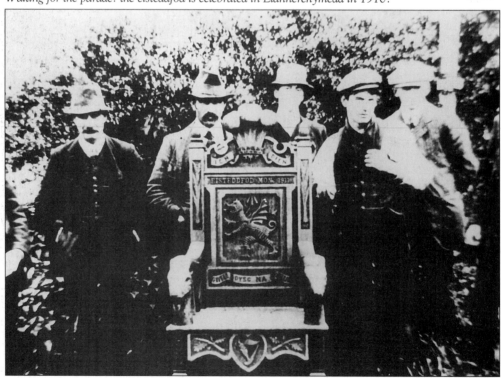

Y Gadair, wedi ei cherfio'n gywrain ar gyfer Eisteddfod Môn ym 1911.
The Chair, finely carved for the Anglesey eisteddfod of 1911.

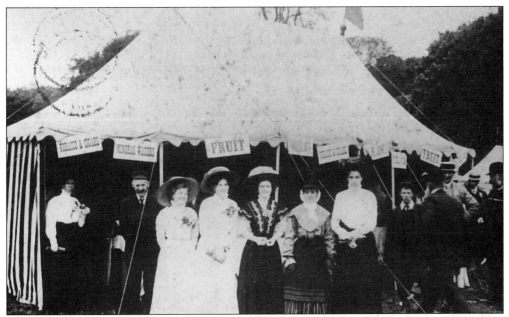

Aelodau côr o Lanfairpwll yn cael tynnu eu llun yn Eisteddfod Môn ychydig cyn y Rhyfel Byd
Cyntaf.
*Choir members from Llanfairpwll are photographed at the Anglesey eisteddfod just before the First
World War.*

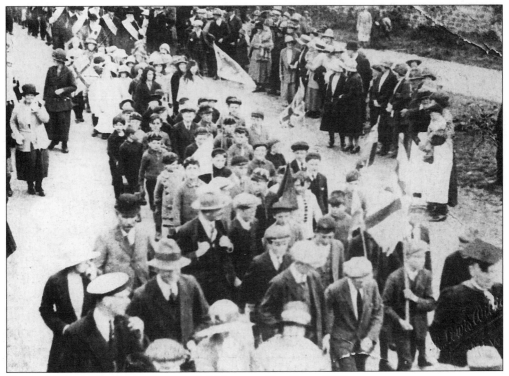

Gosgordd Eisteddfod Môn yn gorymdeithio trwy Aberffraw, 1925.
The Anglesey eisteddfod procession passes through Aberffraw, 1925.

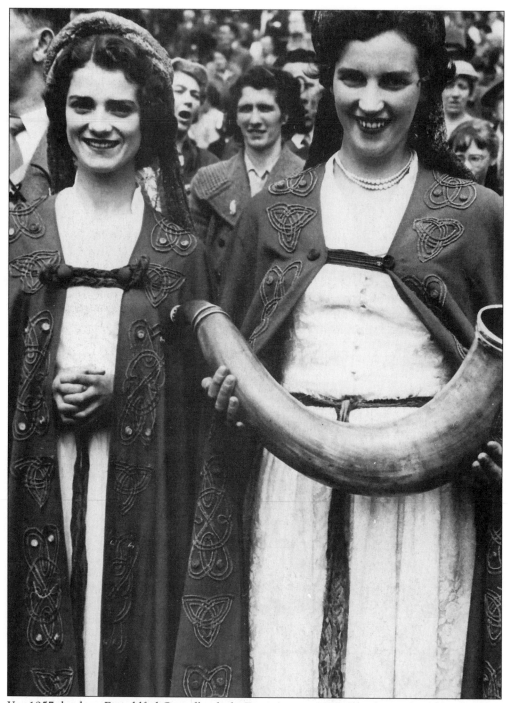

Ym 1957 daeth yr Eisteddfod Genedlaethol i Fôn am y tro cyntaf ers deng mlynedd ar hugain. Llangefni oedd y lleoliad: dychwelodd y Genedlaethol yno ym 1983.
In 1957 the National Eisteddfod came to Anglesey for the first time in thirty years. Llangefni was the location; the National was to return there in 1983.

Y derwydd, W Charles Owen, yn
sgwrsio â Suzan Morgan, ymwelydd
ifanc o Fangor, yn eisteddfod 1957.
Presiding druid, W Charles Owen,
chats to Suzan Morgan, a young visitor
from Bangor, at the 1957 National
Eisteddfod.

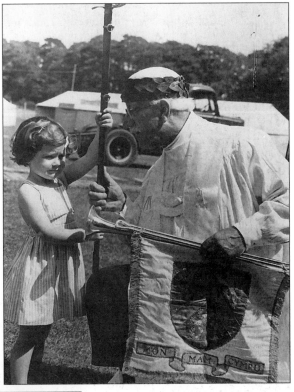

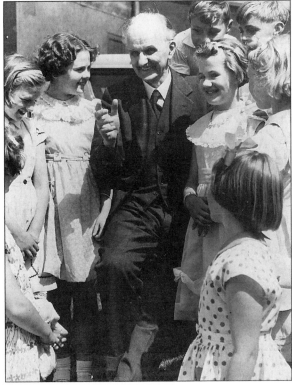

Yma gwelir yr Archdderwydd
William Morris o Gaernarfon yn
cyfarfod ag aelodau o gôr plant
Cemaes yn Eisteddfod Genedlaethol
1957.
Archdruid William Morris of
Caernarfon is seen here meeting
members of the Cemaes children's choir
at the 1957 National Eisteddfod.

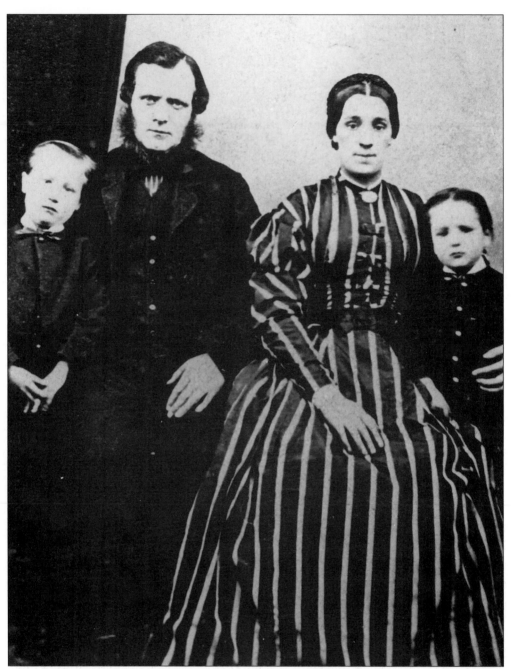

Mae gan Ynys Môn draddodiad llenyddol maith. Tynnwyd y llun hwn ar 3 Ionawr 1871 a gwelir y John Morris-Jones ifanc gyda'i rieni a'i frawd William. Ganed John Morris-Jones (1864-1929) yn Nhrefor, Llandrygarn, a'i fagu yn Llanfairpwll. Aeth ymlaen i ddod yn ysgolhaig dylanwadol, Athro yn y Gymraeg yn CPGC a bardd rhamantaidd.

Anglesey has a long literary tradition. This photograph was taken on 3 January 1871 and shows the young John Morris-Jones with his parents and his brother, William. John Morris-Jones (1864-1929) was born at Trefor, Llandrygarn, and raised at Llanfairpwll. He went on to become an influential scholar, professor of Welsh at UCNW and romantic poet.

Y delynwraig Eurgain mewn gwisg
Gymreig tua 1925 – Eurgain Morris-
Jones, BA (1905-83).
The harpist Eurgain in Welsh costume,
c. 1925 – Eurgain Morris-Jones, BA
(1905-83).

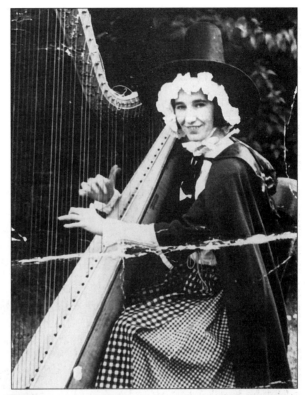

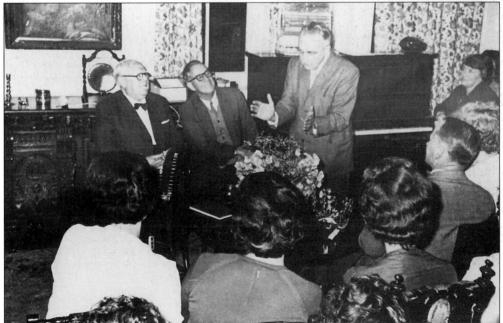

Ar ddechrau'r 1960au, gallai noson lawen hwyliog a ffraeth yn Henblas gynnwys Cynan (enw
barddol Albert Evans-Jones, 1895-1970, y cyn-Archdderwydd).
At the start of the 1960s, a witty and wordy noson lawen at Hen Blas might include Cynan (the
bardic name of Albert Evans-Jones, 1885-1970, former Archdruid).

103

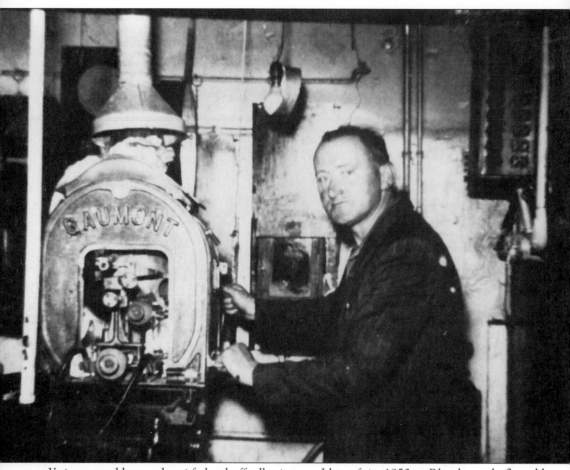

Y sinema oedd yn parhau i fod yr hoff adloniant yn Llangefni y 1950au. Rheolwr a thaflunydd yn yr Arcadia o 1948-64 oedd Jeffrey ('Tim') Davis.
Cinema was still the favourite entertainment in 1950s Llangefni. The manager and projectionist at the Arcadia from 1948 to 1964 was Jeffrey ('Tim') Davis.

Yr rhan saith/Section Seven

A oes heddwch?
Is there peace?

Rhyfel/*War* Heddwch/*Peace* Gwleidyddiaeth/*Politics*

Mae gwaedd draddodiadol yr Eisteddfod, 'A oes Heddwch?', yn ymddangos yn arbennig o addas ar gyfer y can mlynedd diwethaf. Gwelodd y Rhyfel Byd Cyntaf filwyr yn cael eu hyfforddi yn Llanfaes; ni ddychwelodd nifer o ddynion ifanc Môn. Chwalodd mudiad heddwch gweithredol rhwng y rhyfeloedd gyda dyfodiad yr Ail Ryfel Byd (1939-1945). Gorweddai Môn oddi ar y prif ffyrdd morwrol i Lerpwl, ac ym 1941 adeiladodd y Llu Awyr faes awyr Y Fali ar yr ynys. Yn y cyfamser, bu nifer o bleidiau gwleidyddol yn cystadlu ym mlynyddoedd yr heddwch. Trwy gydol yr ugeinfed ganrif, bu newid mynych yn nheyrngarwch gwleidyddol Môn: dilynwyd y Rhyddfrydwyr gan y Blaid Lafur, dilynwyd y Torïaid gan Blaid Cymru.

The traditional challenge of the eisteddfod, 'A Oes Heddwch?' ('Is there Peace?'), seems most appropriate to the last hundred years. The First World War (1914-18) saw troops trained at Llanfaes; many young Anglesey men never returned. An active peace movement between the wars foundered with the Second World War (1939-45). Anglesey lay off the main shipping lanes to Liverpool, and in 1941 the RAF built the Valley air-base on the island. Meanwhile, various political parties competed through the years of peace. During the twentieth century, Anglesey's political allegiances have fluctuated greatly: the Liberals were followed by the Labour Party, the Tories were followed by Plaid Cymru.

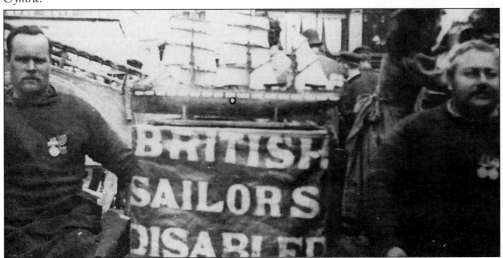

Dau longwr anabl yn Llangefni yn disgrifio eu hanafiadau ar fwrdd y *Sultan*, llong ryfel a lansiwyd ym 1870.
Two disabled sailors in Llangefni describe their injuries on board the Sultan, *a warship launched in 1870.*

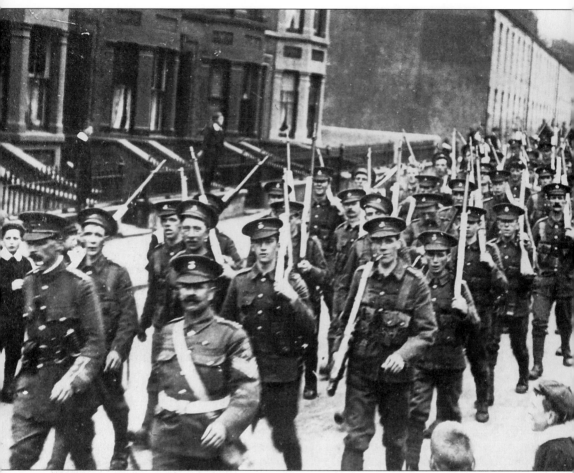

Gwirfoddolwyr y Ffiwsilwyr Brenhinol Cymreig yn ymdeithio'n anffurfiol trwy Gaernarfon ym 1912. Dynion Môn yw'r cwmni hwn. Yn y blaen mae'r Capt. A C Davies o Dreffos a'r Cyrnol Baner-ringyll Hyfforddwr. D Miles. Dynion o Gaergybi sy'n arwain gyda dynion o Borthaethwy yn dilyn. Sawl un o'r dynion hyn fyddai'n marw yn y ffosydd wedi i'r rhyfel ddechrau ym 1914?
Royal Welch Fusiliers volunteers march informally through Caernarfon in 1912. This company is comprised of Anglesey men. In the front are Capt. A C Davies of Treffos and Col. Sgt. Instr. D Miles. Men from Holyhead take the lead, followed by men from Menai Bridge. How many of them would die in the trenches after the outbreak of war in 1914?

Cyferbyn: Llun papur newydd o 1915 yn cofnodi damwain: wrth i beilot o faes awyr Mona orfod glanio mewn argyfwng yn y nos, yr oedd dyn radio llong awyr SS218 yn dal ar ei bwrdd wrth iddi ddrifftio allan dros Môr Iwerddon. Achubwyd y llong awyr ac fe'i tynnwyd yn ôl i Gaergybi gan y bad modur *Cynthia.*
Opposite: A newspaper photograph of 1915 reports an accident: during an emergency night-landing by a Mona pilot, airship SS218 – still with its wireless operator on board – drifted out over the Irish Sea. It was rescued by the motor-yacht Cynthia *and towed back to Holyhead.*

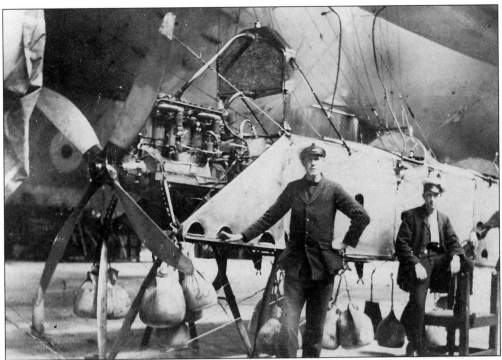

Criw awyren ym Mona ym 1915. Defnyddiwyd llongau awyr a leolwyd yn y maes awyr hwn i ddiogelu confois Môr Iwerydd ac i gynnal patrol er mwyn atal llongau tanfor ym Môr Iwerddon. *An air-crew at Mona in 1915. Airships based at this airfield were used to protect Atlantic convoys and ran anti-submarine patrols in the Irish Sea.*

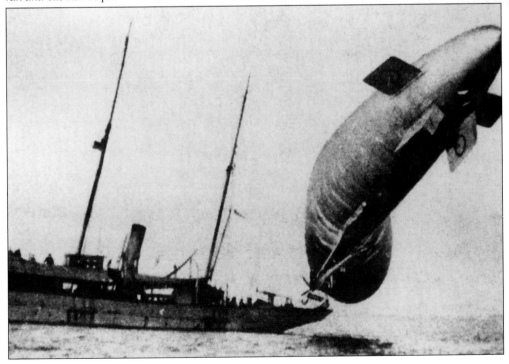

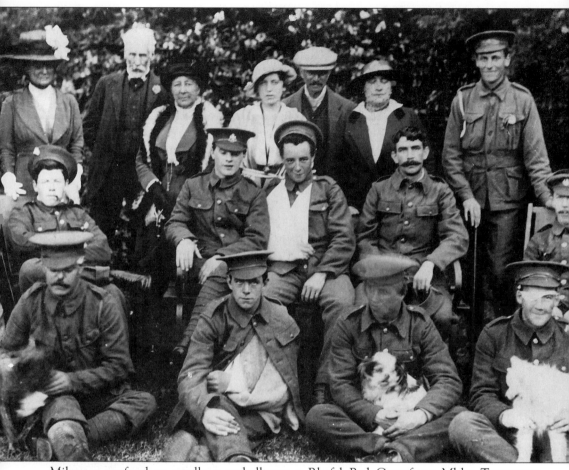

Milwyr a anafwyd yn gwella o erchyllterau y Rhyfel Byd Cyntaf ym Mhlas Treysgawen, Llangwyllog, ym 1919.
Injured soldiers recuperate from the horrors of the First World War at Plas Trescawen, Llangwyllog, in 1919.

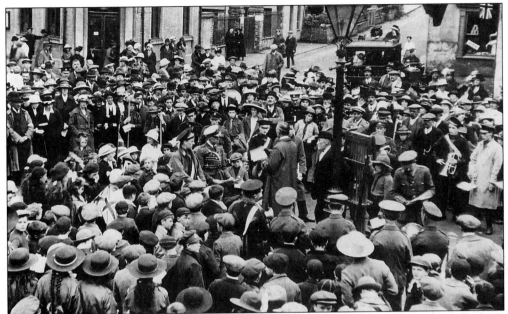

Cadeirydd y Cyngor Henry Rees yn darllen datganiad yn nodi diwedd swyddogol yr ymladd, yn dilyn cadoediad Tachwedd 1918, ar ddiwrnod Heddwch, 19 Gorffennaf 1919. Mae'r dorf yn ymgasglu yn Sgwâr Uxbridge, Porthaethwy, ar ôl gwasanaeth ar Ynys Tysilio.

On Peace Day, 19 July 1919, council chairman Henry Rees reads a proclamation marking the official end of hostilities, following the armistice of November 1918. The crowd gathers on Uxbridge Square, Menai Bridge, after a service on Church Island.

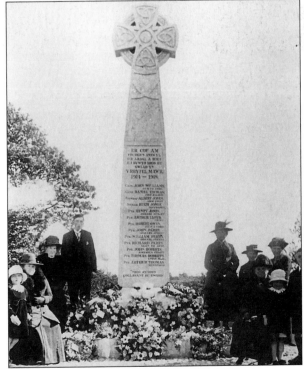

Yn ystod y 1920au, roedd galar am y rhai a gollodd eu bywydau yn y Rhyfel Byd Cyntaf yn egr a phoenus. Yma mae torfeydd yn ymgynnull ger y gofeb rhyfel newydd yn y Gaerwen.

During the 1920s, grief for those who had lost their lives in the First World War was severe and painful. Here crowds gather at the new war memorial in Gaerwen.

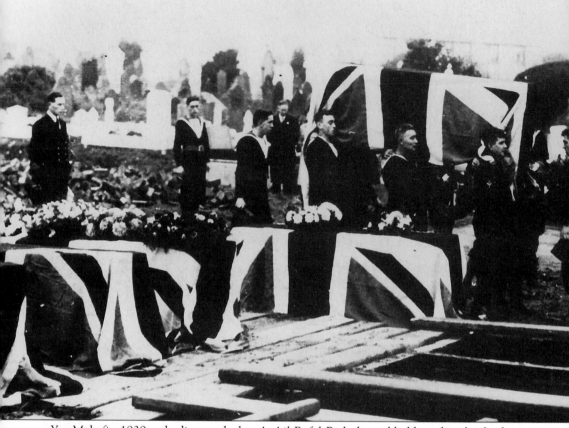

Ym Mehefin 1939, ychydig cyn dechrau'r Ail Ryfel Byd, digwyddodd trychineb ofnadwy yn y môr ger y Gogarth pan fethodd llong danfor yr HMS *Thetis* ei phrofion yn y dŵr. Codwyd y llong danfor o'r diwedd a'i chludo i Draeth Bychan ar gyfer ei hadfer. Boddodd unarddeg a thrigain o forwyr. Yma, mae Caergybi yn galaru am y criw.

In June 1939, just before the outbreak of the Second World War, a terrible sea disaster occurred off the Great Orme when the new submarine HMS Thetis *failed its sea trials. The submarine was eventually lifted and towed to Traeth Bychan for salvaging. Seventy-one sailors had been drowned. Here, Holyhead mourns at the funeral of the crew.*

Cyferbyn: Nid yw'r llun yn arbennig o glir, ond mae'n cyfleu naws blynyddoedd y rhyfel, gan ddwyn i gof y gwaith ffermio a wnaed gan Fyddin Tir y Merched, a sefydlwyd ym 1939. Mae'r *landgirls* yma yn gweithio ym Maes y Porth, Dwyran.

Opposite: The photograph is none too clear, but it does evoke the mood of the war years, recalling the farming work done by the Women's Land Army, founded in 1939. These 'landgirls' are working at Maes y Porth, Dwyran.

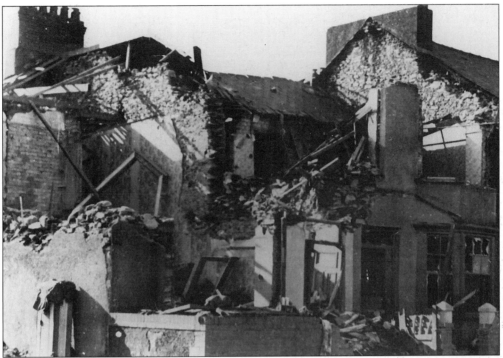

Bellach mae'r Ail Ryfel Byd wedi dechrau o ddifri: mae rhannau helaeth o Deras Bryngolau a Walthew Avenue yng Nghaergybi wedi eu difrodi gan fomiau'r Almaen. Y dyddiad yw Hydref 25 1940.
The Second World War has now begun in earnest: damage from German bombs have destroyed much of Bryngolau Terrace and Walthew Avenue in Holyhead. The date is 25 October 1940.

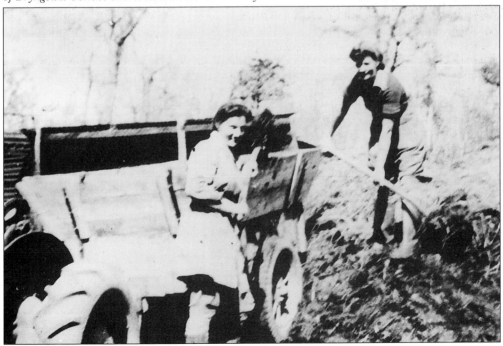

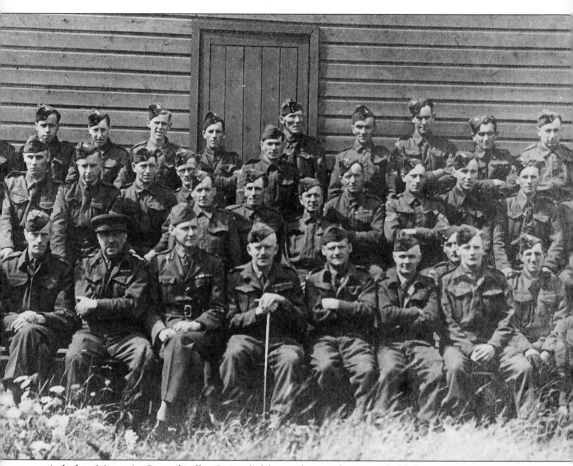

Aelodau Môn o'r Gwarchodlu Cartref, fel yr adwaenid y Gwirfoddolwyr Amddiffyn Lleol o
Awst 1940 ymlaen. Dyma'r *Dad's Army* gwreiddiol.
*Anglesey members of the Home Guard, as the Local Defence Volunteers were known from August
1940 onwards. This was the original 'Dad's Army'.*

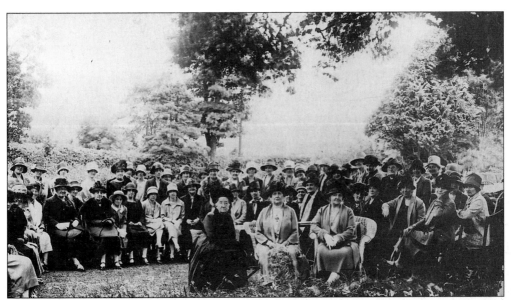

Gan droi i wleidyddiaeth gartref... Rhwng oes Fictoria a'r presennol, mae tirlun gwleidyddol Môn wedi profi sawl newid. Yma, cynhelir garddwest gan y Blaid Ryddfrydol yn Lleiniog, ger Penmon, rhwng y rhyfeloedd. Enillodd Megan Lloyd George sedd Môn i'r Rhyddfrydwyr ym 1929 ac fe'i hetholwyd fel Rhyddfrydwr Annibynnol o 1931-45.

Turning to domestic politics... Between Victorian times and the present, the political landscape of Anglesey has undergone many changes. Here, a Liberal garden party is held at Lleiniog, near Penmon, between the wars. Megan Lloyd George held Anglesey for the Liberals in 1929 and sat as an Independent Liberal from 1931-45.

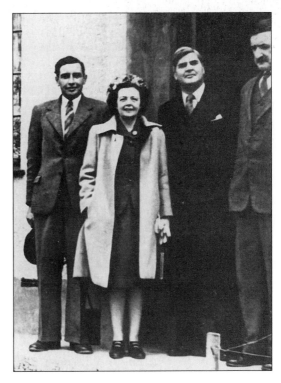

Dangosir Megan Lloyd George yma ym 1951, yn ymweld â stâd newydd o dai ym Mhorthaethwy gyda Aneurin ('Nye') Bevan, y gweinidog Llafur. Ymunodd Megan ei hun â'r Blaid Lafur ym 1955.
Megan Lloyd George is shown here in 1951, visiting a new housing estate in Menai Bridge with Aneurin ('Nye') Bevan, the Labour minister. Megan joined the Labour Party herself in 1955.

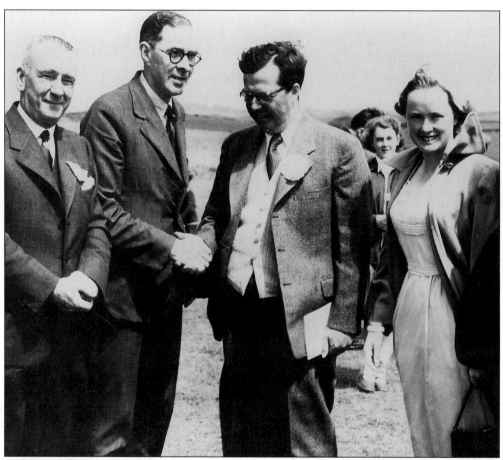

Ar ôl yr Ail Ryfel Byd, newidiodd yr ynys ei theyrngarwch i'r Blaid Lafur. Aeth Cledwyn Hughes AS, a welir yma yn llongyfarch y bardd cadeiriol y Parch. O.M. Lloyd o Gaergybi yn Eisteddfod Môn, ymlaen i fod yn Ysgrifennydd Gwladol Cymru (1966-68) ac yn un o arglwyddi'r Blaid Lafur (1979).

After the Second World War, the island shifted its allegiance to the Labour Party. Cledwyn Hughes MP, shown here congratulating chaired bard Rev. O.M. Lloyd of Holyhead at the Anglesey eisteddfod, went on to be Secretary of State for Wales (1966-68) and a Labour peer (1979-).

Yr rhan wyth? Section Eight
Cestyll tywod
Castles in the sand

Glan y môr/*Seaside* Twristiaeth/*Tourism* Ymwelwyr/*Visitors*

Yr oedd teithwyr y ddeunawfed ganrif yn troi eu trwynau ar fynyddoedd a moroedd garw, ond i ymwelwyr cynnar y bedwaredd ganrif ar bymtheg roeddynt yn rhyfeddodau rhamantus. Yn nes ymlaen, daeth trenau a llongau stemar ag ymwelwyr am y dydd i Fôn, yn unswydd i dreulio diwrnod yn hapus ar lan y môr. Roedd gan y rhan fwyaf ohonynt ymwybyddiaeth isel o'r diwylliant lleol. Mae cardiau post cynnar yn sarhau'r iaith a rhoi'r argraff fod pob Cymraes yn gwisgo het uchel ddu. Fodd bynnag fe ddaeth sawl ymwelydd i garu a gwerthfawrogi'r ynys am rywbeth mwy na'i golygfeydd hardd a'i thraethau.

Mountains and wild seas were disdained by eighteenth-century travellers, but to the early tourists of the nineteenth century they were romantic delights. Later, trains and steamers brought day-trippers to Anglesey, happy just to be by the seaside. Most of them had little understanding of the local culture. Early postcards mock the language and give the impression that all Welsh women wore tall black hats. However, many visitors did come to love the island for more than its wonderful scenery and beaches.

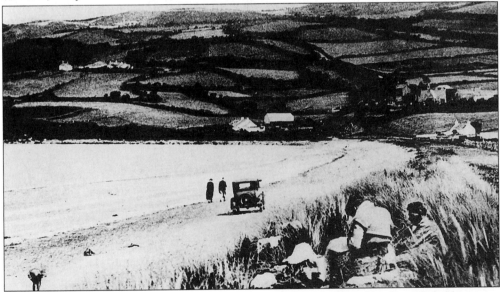

Car modur ar y traeth ger Llanddona. Roedd yr ymwelwyr cyntaf wedi gorfod dibynnu ar drafnidiaeth gyhoeddus – coetsys, trenau a llongau stêm. Erbyn y 1930au a'r 40au roedd mwy a mwy o fodurwyr yn defnyddio eu cerbydau eu hunain i grwydro priffyrdd a lonydd bach yr ynys. *A car runs on to the beach near Llanddona. The first tourists had depended on public transport – carriages, trains and steamers. By the 1930s and '40s more and more motorists were using their own transport to explore the highways and by-ways of the islands.*

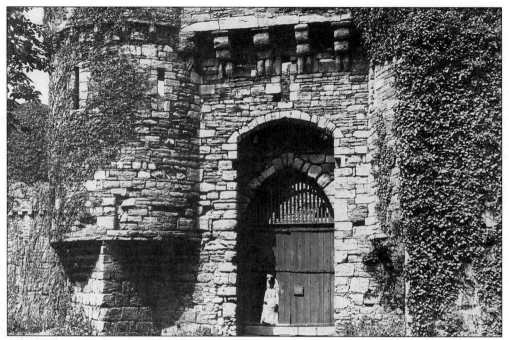

Ystyriwyd adfeilion Castell Biwmares, bryd hynny wedi eu gorchuddio ag eiddew, yn 'rhamantus' gan sawl ymwelydd Fictorianaidd. Ym 1832, roedd y Dywysoges Fictoria ei hunan, tra'n aros yn Baron Hill, wedi cyflwyno gwobrau mewn eisteddfod a gynhaliwyd ar dir y castell.
The ruins of Beaumaris Castle, then covered with clinging ivy, were deemed to be 'romantic' by many Victorian visitors. In 1832, Princess Victoria, herself, staying at Baron Hill, had awarded prizes for an eisteddfod held in the castle grounds.

O'r 1900au ymlaen daeth Môn yn gyrchfan gwyliau poblogaidd. Arferid archwilio creigiau a phyllau dŵr pan oedd y tywydd yn rhy wael ar gyfer mynd i'r traeth.
Anglesey was a favourite holiday destination from the 1900s. Rocks and pools were explored when the weather was too poor for the beach.

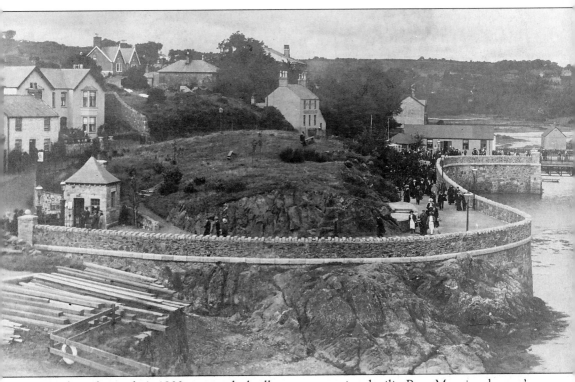

Ymwelwyr diwrnod o'r 1900au yn gadael y llongau stemar i archwilio Pont Menai a glannau'r Fenai.

Day-trippers of the 1900s leave the paddle-steamer to explore Menai Bridge and the shores of the strait.

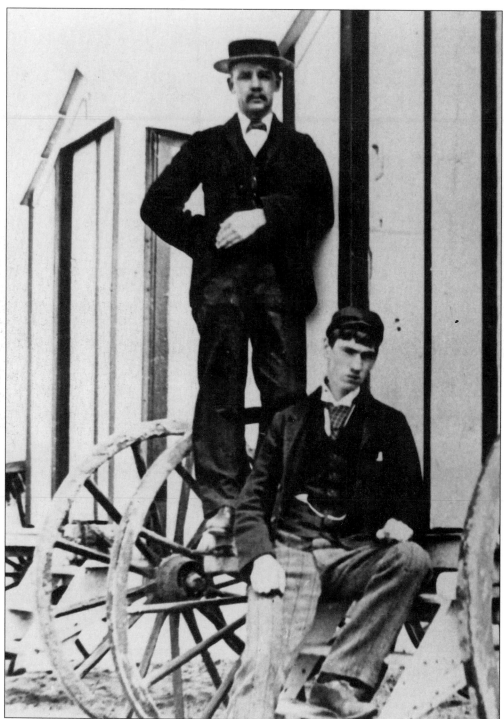

Diwrnod rhydd i ddau fonheddwr o'r oes Edwardaidd ym Miwmares, cyrchfan boblogaidd i longau stemar Lerpwl.
Two Edwardian gents take a day off at Beaumaris, a popular destination for the Liverpool paddle-steamers.

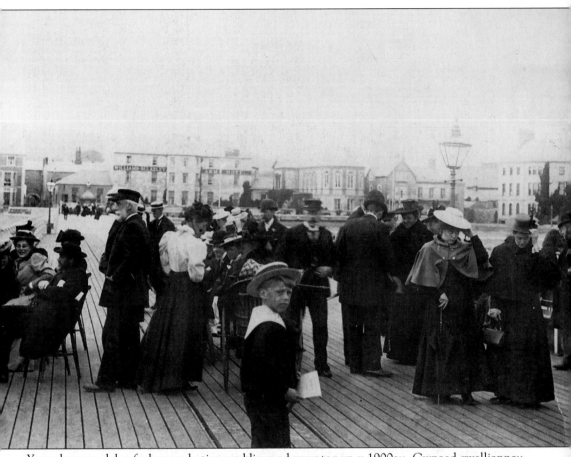

Ymwelwyr yn dal gafael yn eu hetiau ar ddiwrnod gwyntog yn y 1900au. Gwnaed gwelliannau mawr i bier Biwmares ym 1873 ac roedd caffi ar y pen yn cynnig adloniant cerddorol. Yn y cefndir mae Gwesty'r Williams-Bulkeley Arms a Rhes Fictoria.

Tourists hang on to their hats on a windy day in the 1900s. Beaumaris pier had undergone major improvements in 1873 and a café on the end offered musical entertainments. In the background is the Wiliams-Bulkeley Arms Hotel and Victoria Terrace.

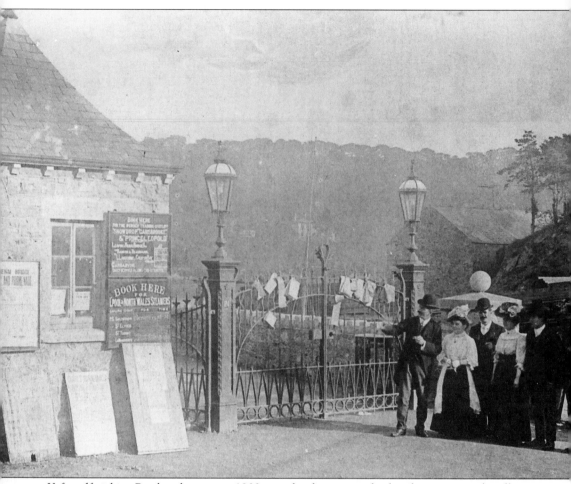

Y fynedfa i bier Porthaethwy yn y 1900au gyda phosteri yn hysbysebu gwasanaeth y llongau stemar o Lerpwl a Llandudno. Yn y cyfnod hynny byddai pobl yn gwisgo eu dillad gorau ar gyfer diwrnod allan ar lan y môr.

The entrance to Menai Bridge pier in the 1900s, with posters advertising the steamship services from Liverpool and Llandudno. In those days people wore their best clothes for a day by the seaside.

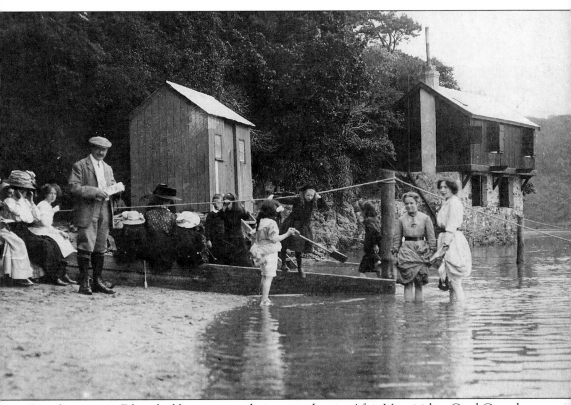

Ymwelwyr yr oes Edwardaidd yn mentro rhoi eu traed yn yr Afon Menai islaw Coed Cyrnol,
Porthaethwy.
Edwardian tourists paddle in the Menai Strait below Coed Cyrnol, Menai Bridge.

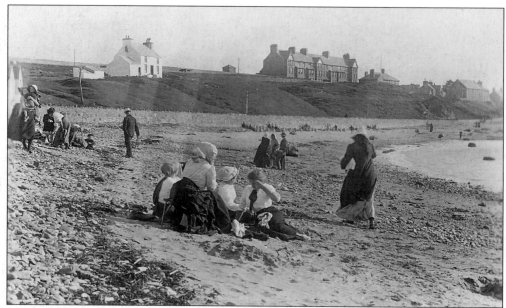

Ymwelwyr yn mwynhau awel y môr ar Draeth Mawr, Cemaes, yn y 1900au.
Tourists enjoy the sea-breeze on Traeth Mawr, Cemaes, in the 1900s.

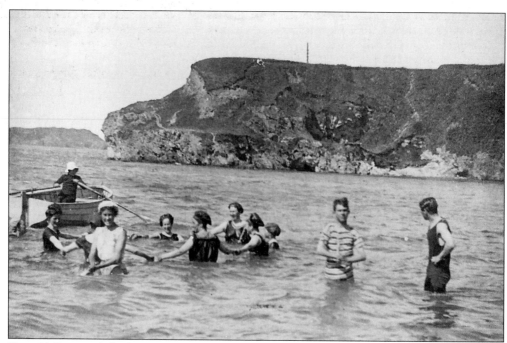

Yr oedd Cemaes dafliad carreg o orsaf rheilffordd Amlwch ac yn boblogaidd ar gyfer ymdrochi, rhwyfo a cherdded y clogwyni.
Cemaes, a short drive from Amlwch railway station, was popular for its bathing, rowing and cliff walks.

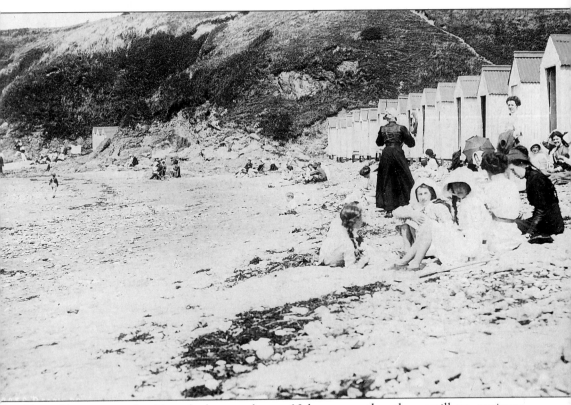

Yr oedd cytiau ymdrochi ar hyd y traeth yng Nghemaes a thraethau eraill yn caniatau preifatrwydd i bobl newid a chysgod rhag yr haul neu'r glaw. Mae'r cerdyn post yma yn dyddio o 1913.

Bathing-huts along the beach at Cemaes and other resorts allowed bathers modesty while changing, and shelter from sun or rain. This postcard dates from 1913.

Y Ship Inn yn Nhraeth Coch tua 1911, gyda phlant yn mwynhau chwarae ar y siglenni. Mae'r dafarn yn dal yn boblogaidd gydag ymwelwyr heddiw.
The Ship Inn at Red Wharf Bay, c. 1911, with children enjoying the swings. The inn is still popular with visitors today.

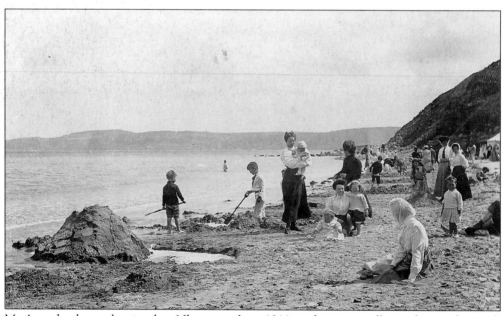

Mae'r cerdyn hwn a bostiwyd yn Nhynygongl ym 1911 yn dangos cestyll tywod yn cael eu codi ar draeth Benllech.
This card, posted at Tynygongl in 1911, shows sand-castles being built on Benllech beach.

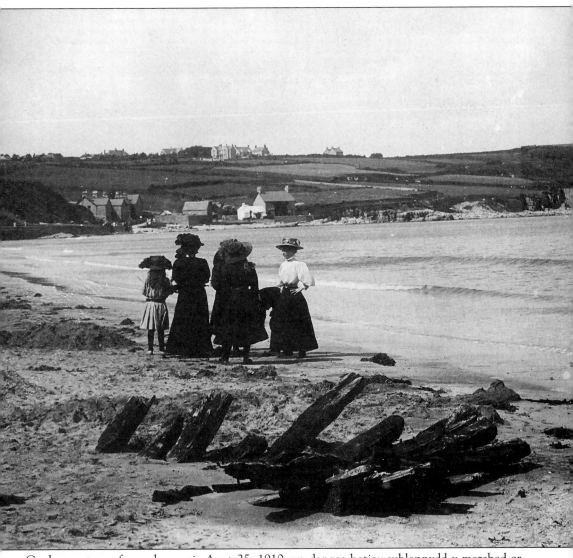

Cerdyn post a anfonwyd ym mis Awst 25, 1910, yn dangos hetiau ysblennydd y merched ar draeth Benllech. Mae'r bryniau yn parhau i fod yn rhydd o ddatblygiadau byngalos a charafannau.

This postcard, sent on 25 August 1910, shows the magnificent hats worn by women and girls on Benllech beach. The hills are still free of bungalows and caravans.

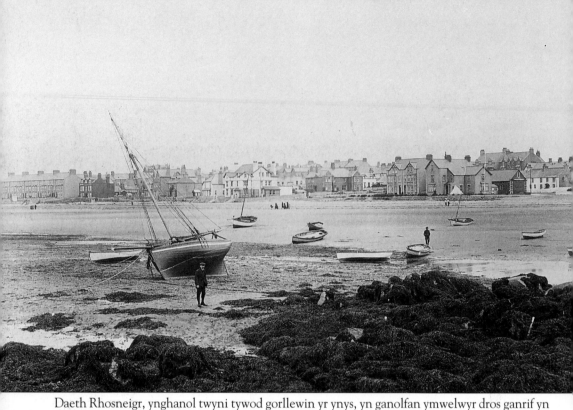

Daeth Rhosneigr, ynghanol twyni tywod gorllewin yr ynys, yn ganolfan ymwelwyr dros ganrif yn ôl, gan fynd ymlaen i dyfu'n gyflym yn y blynyddoedd rhwng y rhyfeloedd.
Rhosneigr, set among the dunes in the west of the island, became a tourist resort over a hundred years ago, and went on to grow rapidly between the wars.

Cyferbyn: Tai glan y môr yn Rhosneigr yn y 1950au. Yn y cyfnod yma dechreuodd datblygiadau twristaidd a thai gwyliau effeithio'n sylweddol ar fywyd yr ynys – ym meysydd ecoleg, economi, tai a'r iaith.
Opposite: Seaside housing at Rhosneigr in the 1950s. Tourist developments and holiday homes were beginning to have a major impact on the island's way of life – ecology, economy, housing and language.

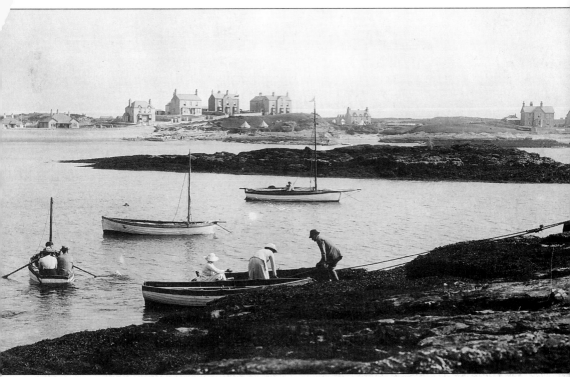

Taith o amgylch y bae – Trearddur ym 1915. Ardal arall a ddenai ymwelwyr.
A trip around the bay – Trearddur in 1915. This was another area which attracted tourists.

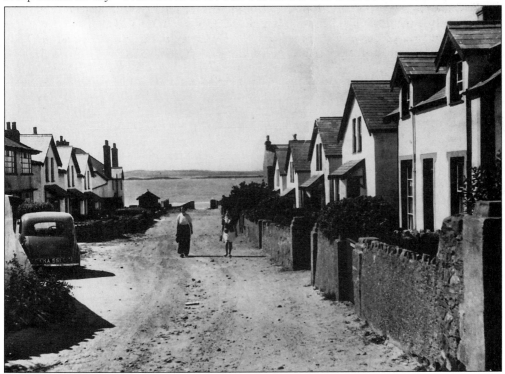

Cydnabyddiaeth am y lluniau
Photographic credits

[a= uchod/above, b= isod/below]

Archifdy Ynys Môn
Anglesey County Record Office
2 WSG/4/61; 6 WSM/244; 7 WSJ/8/69; 10 WSE247; 12a WSB/114; 12b WSM/214/9; 13 WSM/274;
14a WSH/3/148; 6WSF/389; 17 WSF/389;19 WSF/90; 20-21a WSD/31; 20-21b WSD/530;
22a WSD/101; 22b WSH/3/57; 23 WSM/226; 24a WSH/12/26; 24b WSH/3/4; 25a WSH/5/29;
25b WSJ/17/22; 26a WSJ/17/23; 26b WSH/3/164; 27b WSD/476; 28 WSD/529; 29 WSJ/1/38;
30a WSE/248; 30b WSJ/6/17; 31a WSF/238; 31b WSJ/2/6; 32 WSE/301; 33b WSE/275; 34 WSE/319;
35 WSE/340; 36a WSG/2/9; 36b WSJ/17/21; 37 WSG/5/8; 38WSG5/38; 39a WSC/393; 39b WSM/253;
40 WSE/337; 41 WSG/5/14; 42a WSB/30; 42b WSG/3/18; 43a WSG/3/24; 43b WSG/9/110;
44a WSE/129; 44b WSD/54/49; 45 WSH/11/80 E. *Norman Kneale*; 47a WSG/17/17; 47b WSC/105;
48 WSF/371; 49 WSF/398; 50a WSE/24/2; 50b WSE/155; 51a WSG/4/57; 51b WSE/155; 52 WSG/6/8;
54 WSC/407; 57a WSF/224; 57b WSG/4/17; 58b WSC/247; 60a WSG/4/17; 60b WSC/138;
61a WSE/131; 61b WSJ/1/45; 62a WSJ/8/47; 62b WSG/6/12; 65a WSG/7/5; 65b WSF/378;
66b WSG/16/35; 67 WSH/11/75 E. *Norman Kneale*; 68a WSG/4/51/3; 68b WSG/4/46; 69 WSG/4/129;
70 WSH/12/9; 71a WSM/257; 71b WSG/4/128; 72 WSG//7/14; 73 WSG/6/15; 74a WSC/235;
74b WSG/3/15; 75 WSE/65; 76a WSE/177; 76b WSG/17/27; 77 WSB/134; 78a WSH/11/91;
78b WSD/479; 79a WSG/3/24; 79b WSC/187; 81b WSJ/13/5; 83a WSD/481; 83b WSE/292; 84-85a
WSG/4/53; 84b WSG/4/106; 85b WSG/4/54; 86b WSG//20; 87 WSE/48; 88a WSC/241; 88b WSE/35;
89 WSG/4/43; 90 WSF/279; 91a WSB/251; 92a WSG/9/32; 92b WSF/320; 93a WSD/501;
93b WSD/562; 94 WSF/169/1; 95a WSE/189; 95b WSG/9/108; 96 WSG/4/47; 97a WSM/306;
98b WSH/9/13; 99a WSG/4/55; 99b WSJ/1/66; 100 WSE/144; 101a WSE/207; 101b WSE/209;
102 WSG/4/130; 103 a WSG//4/132; 103b WSG/10/5; 104 WSE/335; 105 WSC/240; 107a WSM/292/6;
107b WSM/260/2; 108 WSH/15/4; 109a WSF/72; 109b 5/34; 110 WSD/535; 111a WSD/485/1;
111b WSG/8/14; 112 WSM/264; 113a WSG/9/70; 113b WSF/337/6; 114 WSM/112; 115 WSG/7/14;
118 WSC/299; 119 WSC/134; 120 WSF/217; 122b WSB/224; 127b WSJ/8/76.

Casgliad Astudiaethau Lleol, Llyfrgell Llangefni

Local Studies Collection, Llangefni Library
11, 33a, 46, 53, 63, 82, 91b, 97b, 98a, 106, 116a.

Peter Woolley
4, 14b, 15a, 15b, 16a, 18a, 18b, 27a, 55, 56a, 56b, 57a, 58a, 59a, 59b, 64, 66a, 80a, 80b, 81a, 86a, 116b,
117, 121, 122a, 123, 124a, 124b, 125, 126, 127a.